兒童美術教育
新趨勢

U0154316

藝術基因改造

兒 童 美 術 教 育
新 趨 勢

藝術基因改造

林千鈴 著

青林國際出版股份有限公司

超越慣性，以子為師

林谷芳

佛光大學藝術學研究所所長

教育很重要，大家都知道，但要如何教，卻是大學問，可也就因大學問，許多人乃不厭其煩地求其大、求其精、求其準、求其文章華美、求其結構理性，從沒想到，真正的問題反因之而來，許多時候，我們發現：「教」竟比「不教」來得更糟！

所謂「不教」，當然不是無所作為的放任，而是尊重受教者生命的情性與選擇。這看似容易，實則不然。因為，教育原本就「聞道有先後，術業有專攻」，是「以先進啟後學」，正所謂「無規矩不足以成方圓」，要教者不遂行其主觀意志其實很難。

然而，晚近的教育觀念卻要求教者必須在此有更多的返觀與自覺，而這種轉變則基於下列的理由：

首先，學校與社會的步調已愈來愈不一致，傳統社會中，這兩者原有相當的磨合度，因此，以制式教法對制式社會，教育的不足並不致太過明顯；如今則不然，以制式教法對多變社會只能益見其窘。而另一方面，學校又不能只因應社會變化而成為職場訓練所。於是，如何培養一個善於調適、對應及創造環境的生命，乃成為教育的核心。

猶有甚者，過度專業、制式導向的教育不僅讓受教者無以對應社會之變遷，更嚴重的還在，專業訓練已使許多人在能否成為專業巨人尚未得知時，卻已明顯地成為生活侏儒。而大至整個社會，小至個人生命，許多的擾攘、衝突、焦慮、冷血則都因之而來。因此，全人教育，也就是讓生命各個面相得以一起感受、一起提升的教育乃成為許多人的依歸，就此，一個開放的心靈固勢所必需，受教者要被「教育」所啟蒙者也只在此，定型、制式、外塑的教育，並無法達到此種功能。

在前述原因下，「活到老，學到老」的終生教育觀念較過去自然得到更多人的舉揚，而要能學到老，就不能早期即被過度僵化、慣性的架構所縛，容許彈性、鼓勵彈性，更勢所必然。

此外，愈來愈多的證據也說明了不同人本有不同的情性與稟賦，所謂教育，當然必須尊重這樣的事實，以善於發展受教者的潛能為務，而非將不同生命形塑在同一理想的框架之下。

最後，站在生命尊嚴的立場，每個生命本都有自我選擇道路的權利，只要他不以

別人為犧牲，而這更是教者對「受教者」必須要有的根本「謙卑」。

　　就是基於上述的考量，「教」與「不教」在這時代的重要性乃急速易位，兒童教育尤其如此，想想：有誰能自以為自己的一套永遠是社會顯學？又有誰有權力來決定四、五歲小孩的終生走向？更有誰能以為學生、孩子只可以成為自己的翻版？

　　而就另一角度來說，孩子果真是你能教的嗎？看看他們的活力，看看他們無拘無礙的想像空間，看看他們那不受慣性束縛，永遠「歸零」的活潑心靈，難怪過去禪家會把悟道者叫做「自性天真佛」，原來，自性天真正是孩童的稟賦，在此，他們既活於每一當下，卻又有無盡可能，人若能保有這種心靈特質，又何懼於外在境界的變化？因此，讓孩童在他的階段裡充分發揮老天賜予的稟賦，不正是他未來生之旅途——包含那不可避免的社會化過程中幸福的最好保障嗎？

　　孩子的自性天真最容易在藝術的天地裡揮灑，因為藝術原就是超乎概念的，但大人世界則常以層層的概念將自己裹死，因此，孩童教育成敗的最佳檢驗就在孩童的藝術表現。可惜的是，臺灣在這卻有令人憂心的地方，不過，諷刺地，我們卻也是世界上極少數，如此關心孩子「才藝」，如此在意孩子是否「資優」的族群。看看臺灣的種種，的確，「教」是比「不教」更令人擔憂，而「教錯」就更不知要如何說了。

　　想必就是站在這樣的基點，林千鈴老師長期以來才會開展出她獨特卻有效的孩童美術教育，現今則更苦口婆心，以圖文印證的方式呈現她長期耕耘的所得，不僅為許多關心孩子的父母打開了一扇窗，也為許多教育工作者提供了反思契機。這樣一本看似「非主流」的書，談的固是美術，內在呈現的卻是生命；焦點固置於兒童，關涉的則是整個社會；書雖不大，卻值得有心人深思。基於此，身為一個禪者與文化人，我無論如何是該將它推薦給大家的。

講四個小故事

謝里法
美術評論家

故事之一

夏天夜晚，坐在樹下為孩子們講故事。突然，有一小孩子問我說：「怎麼你講的全是日本的童話，你又不是日本人！」

「是呀！我小時候是日本人。」我回答。

「那麼你在家裡都說日本話嗎？」

「日本話是進小學以後才學的 。」

此時才想起這都是幼稚園老師講的故事，那時候的我還不懂得說日語呢！

但的確是那位日本女老師用日語說給我們聽的，還記得她比手畫腳做了許多動作，於是她說的我全懂了。幾十年之後，還能拿來說給下一代聽。

究竟甚麼時候開始我已學會聽日語，正如今天的孩子們甚麼時候聽懂中國話，這都難以想像。直到今天，我有時還努力去回憶當初聽故事的情景，怎麼也想不通全班臺灣小孩是怎麼聽懂的。可是，我們的確是聽懂了！

故事之二

去年在一座談會裡，臺東市布農族的納布先生以一則關於他自個兒的小故事，為講演起了開頭，他說：

「某一年，我回後山老家拜祖靈，見到全村的族人。晚上父親約來親友一同飲酒，酒後他開始唱歌，我也學他唱，直唱到兩人醉倒在地上 。」

第二天，大清早他就將我拉起來，雖然兩人酒意未醒，他還是要唱歌。

唱完他問我說：「剛才唱的歌和昨晚唱的在你聽來是否一樣？」我回答說：「雖是同一支歌，但卻是不一樣。」

他很高興過來拍我肩膀，說：「那就對啦！這就是我們的歌。」

我們唱歌隨興而起，因對象、情境唱來都不一樣，不像學校裡照著譜唱歌，離了譜就被老師認為唱錯了。

所以他們的音樂是歌、唱合一的：不是先有歌而後才會唱。

小提琴家洛文斯坦常對聽眾發問：「是音樂在奏樂器，還是樂器在奏音樂？」聽來是多麼令人玩味！

故事之三

義大利文藝復興期大師達文西和拉斐爾之間的相遇，有段這樣的傳說——達文西在

翡冷翠已是鼎鼎大名的畫家時,拉斐爾還是剛出道的新秀,某日,達文西看見拉斐爾正在作畫,對他年紀輕輕的竟也懂得這樣畫感到十分驚奇,而自己則是多年的研究才了解到顏料的奧妙。可是,拉斐爾卻說:「這是很自然的事呀!並不需要甚麼研究,自然而然就會的。」

向來達文西習慣把作畫的經驗記錄下來,寫成筆記讓他的學生能照他的方法去畫,不知為甚麼畫出來的就不是那麼回事了,而拉斐爾居然學到了,他實在不能理解:其實拉斐爾也一樣,對於必須研究才能了解的,也感到無法理解呀!

若問,兩位天才之間所不能理解的是甚麼?那就是方法啦。達文西的是有路可行,可以明說的方法;而拉斐爾的是看不見的路,不可以言語說明的方法。

故事之四

在紐約時一位朋友告訴我個故事,是他親身的經驗。

還在唸初中時,每當哥哥、姐姐的同學來到家裡,才見面我就能叫出他們的姓名,說出他們家裡的電話和住址。初時還一直以為那是大家都會的事,後來才明白是自己獨有的異於常人的能力。

當初我還相當得意,自以為聰明,常常露一手來炫耀。久了之後,這種不同於一般人的能力,開始令我懷疑自己是甚麼精靈,打從心裡害怕起來,便不敢再隨便展露。初中將畢業時為了考高中功課一忙把這件事也忘了,到後來又想起來時,竟發覺那能力已經消失無蹤,真像作了夢一般,如今再也想不起來當年的我到底怎麼回事!

以後談起那件事,只好自作解釋,說是功課的壓力,可以使人喪失潛在的本能。

不過話說回來,我還是認為後來專心於功課而放棄異常的本能是正確的,因只有這樣才得以回到社會中的正常生活。

林千鈴老師要出新書,邀我代為寫序,一個月來左思右想,卻只想出四個小小的故事,若能放在書頁的前頭代序,讓讀到這本書的朋友得以從「聽」故事開始,以故事做引導,而後走進林老師文章的境界裡。我的序雖然沒有寫到正題,至少有了開頭的作用,產生導覽的功能吧!

兒童美術教育的新視野

倪再沁

東海大學美術研究所所長暨系主任

　　曾經有個很著名的廣告宣傳告訴我們：學音樂的孩子不會變壞。真的嗎？喜愛音樂的孩子應該是快樂、自然、舒暢且和諧的，但是一旦被迫去「學音樂」，許多孩子反而變得焦躁、做作、僵硬且偏執。無怪乎民族音樂學者林谷芳曾說：學音樂的小孩多數會變壞。

　　學美術的孩子如何呢？會不會變壞不知道，但絕不會因為上了美術才藝班就比較會畫畫，相反的，一旦經過美術班的洗禮後，大多數的孩子的美感認知會更封閉，藝術創造力變得更貧乏，甚至連造形感受的能力都愈學愈疲弱。所以畫家倪再沁曾說：千萬別去才藝班學畫，在家放膽塗鴉就夠了。

　　看來，學音樂和學美術的狀況差不多，孩子們在臺灣極為功利主義的教育環境中受教，往往是愈學愈差，顯然，兒童才藝班裡是一群群被提早催熟的「天才」，他們學會的是修飾畫面的外在功夫，由於內心日益枯竭，日後在藝術發展上的早衰是必然的，真令人困惑，這些音樂班、美術班裡的老師是怎麼教的？

　　看到甚麼畫甚麼，有甚麼顏色就塗甚麼顏色，這就是美術班裡最普遍的教法，描形填色成為繪畫的全部，觀察能力、造形思考、色感訓練，以及想像力、創造力這些「看不見」的教育，或無法即成的訓練，也就是家長難以立即感受到的成果，當然不會是美術班的發展方向。所以，臺灣是全世界兒童才藝班密度最高、發展最快速的國家，但培養出的卻是美學素養極其低落的國民，實在是非常諷刺。

　　有甚麼樣的國家就有甚麼樣的社會，有甚麼樣的社會就有甚麼樣的教育，臺灣的美術教育基本上是經濟掛帥下的產物。這個國家重科技輕人文，這個社會擅抄襲少創造，我們的教育必定是重利用而忽略品質，在這樣的大環境下所造就的國民，能有甚麼樣的藝術品味？

　　我們的藝術品味直接反映在生活周遭，加蓋的鐵皮屋、屋頂的儲水桶、誇張的廣告招牌，還有鐵窗、花盆、垃圾筒，它們一律以廉價的材料、俗豔的色彩、粗糙的施工，快速地完成，然後過度泛濫地盤據了我們的視域，如此惡俗的環境品質，難怪外國記者會以「豬舍」來形容，這就是我們生長、居住的家園，在這種環境中長大的孩子，該怎麼給予美感教育？

　　這幾年臺灣經濟不景氣，縮、減、裁、併的企業多不勝數，究其原因，最常聽到的就是：大環境太壞了。這就好像公共空間品質太差，再設置任何偉大的公共藝術也是枉然，

就好像屋子蓋得太難看，室內設計就難有作為，擺上藝術品也只能突顯其荒謬。

　　在這樣糟糕的環境體系中，藝術教育能起甚麼作用？是造就一個可以成為小畢卡索的假相，還是孕育無數可以欣賞畢卡索的群眾；是再畫一幅可以比賽得獎的仿作，在兒童繪畫比賽得獎的作品大多是定型化的，還是培育無數可以品評畢卡索的心靈，答案當然是後者，只可惜，我們的兒童美育體系一直是朝著相反的方向發展。

　　制式、外塑的美術教育當道，敢於另闢蹊徑的有幾人？幾十年前，有一位李仲生在彰化，他因才施教，因勢利導，以尋找自我、開啓悟性、激發潛能、鼓勵創作為目標，他從不示範如何繪畫，也從不限制任何可能，李仲生讓學生們自由揮灑，由作品中去發現自性，進而引導並開創個人的極限。他教出來的學生如今多是臺灣美術界的巨匠，難怪被稱之為「臺灣現代繪畫的導師」，因為他一個人教出的成果比幾個美術系教出的還要多。

　　除了李仲生在成人美術教學之外，最近幾年來，兒童美術教育園地中有一位林千鈴，身為一個藝術教育工作者，她是極少數能跳脫藝術創作侷限，而把視野拉到文化美學及環境生態的高點，因此才看得到臺灣整體大環境的病徵，才知道兒童美術教育應走的方向。

　　林千鈴的兒童美術教學，強調的是美學涵養的培育而非美術技法的訓練；她在乎的是種下美學基礎的善因，而決不製造屈從概念或多數人品味的惡果。在她的教室裡，快樂、活潑、天眞、自信，孩子們不是為了畫得完整，不是為了參加比賽，當然也不是為了滿足家長的虛榮心，他們是為自己，為了尋找並開發潛在的自我的美感經驗。

　　經常感時興懷的林千鈴，每每為臺灣生活環境品質及美學素養的惡劣而慨嘆不已，她之所以積極從事兒童美術教育的探索與研究，就是為了要導正長久以來美育的偏差，企圖以內在心靈的改革取代外在技術的訓練。如今，她把多年來的教學心得集結成書，其中不僅是對兒童美育的針砭，更有對美學教育的深沉反思，值得有心人觀之、思之。

感動與讚美

王季慶
中華新時代協會理事長

千鈴邀我為她寫的新書《藝術基因改造》寫序，我是再高興不過了。同時又覺十分榮幸，因為，說來您也許不信，我正是她的蘇荷藝術教育聯盟年紀最大的學生。

對千鈴的認識是從看她在《中國時報》的專欄開始。先吸住我視線的是每次兩、三張的例畫，學建築出身的我，馬上看出這些畫在創意上的新穎、大膽，再看，原來是幼兒到國小學生的作品，更令我驚訝不已。再讀千鈴每篇文章，更是非常認同她的理念，於是留下深刻的印象。

說起來，記得我小三或小四時，因為地圖畫得極精細，聽到兩位老師嘖嘖稱奇，說這個小女孩有天分，應是可造之材云云。後來，有時我自己模仿外國童話繪本上的插畫，也是維妙維肖，對美的事物也非常的喜愛，並且有某些程度的鑑賞力，中學六年功課都很好，音樂及藝術等副科也都是高分，於是，當我面對選擇大學的科系時，便中意於建築系，同時還利用課餘跟美術老師學炭筆素描，畫石膏像，偶而還用有點「立體派」的手法重新詮釋美麗的維納斯呢。

就這樣順利考上了建築系，但越讀越發現，學科難不倒我，空間觀念也還可以，只是眼高手低，創意上不怎麼樣，筆下表達功夫更不理想。這時猛然憶起，中學時寫毛筆字，我臨顏帖，看來渾厚有力，每次老師都給滿篇的紅圈，教室的標語、壁報上的大字，幾乎都是我寫的。但是，一旦自己隨手寫字，就完全沒了那大師的風範、勁道。

我這才悟到，我並沒天分，並且，模仿得精就沾沾自喜，唉！

隨後，走入婚姻，忙著相夫教子，暇時又轉回到我極感興趣的文學、心理學，以至於哲學和形而上學，終於找到令我深深感動的新時代思想，進入整合身心靈、助己助人的道路。

去年，我自覺沒有好好的發揮創造力，不覺欣羨起報上看到的小朋友的「塗鴉」，心血來潮便冒昧地開始去找林千鈴老師，想問問有沒有教成人「創意」的課程，發現她非常的忙。但是，當她接到我的留言後，竟然主動與我連絡，並於百忙中抽空來我的「新時代中心」相會。

我倆一見如故，傾談許久，談到各自過去的遭遇，她早已讀過書及其他一些新時代書籍，自認也是新時代人（New Aget），而我緣於新時代對自發性和創造力的重視，對她在兒童繪畫上的推展更是推崇。

當我知道她不為成人開班時，不免有些失望，卻沒想到，她竟特許我去上兒童班，從最小的「啓蒙班」開始。第一回她還親自陪我去，介紹那裡任教的年輕老師群給我。從此，她某一個班上就多出了一個老學生。

我混在可愛的小不點「同學」中裝可愛，他們雖覺奇怪，但也接受了我。於是，我便在沒有比較、沒有壓力，各自發揮的氣氛下，做一個快樂的學生。老師們讓我們用各種不同的表現方法，除了顏料外，其他素材多半是廢物利用，化腐朽爲神奇。眞的很神奇，當你看到那些小手自信滿滿地創造出不合大人標準但各有其美的藝術品，老師只是從旁略略協助。不只老師都是支持、鼓勵及讚美，連小朋友也常對別人發出由衷的讚歎，說：「好美喔！」光是這種自由無拘束的表現就夠令人激賞的，而小朋友養成的自信和會欣賞別人，更是可貴的品質。

我一向非常關心孩童，只不過並沒有這方面的專精。平日接觸到的心理案例，多半都有不美滿的成長背景，以至於他（她）的內在小孩沒有被傾訴、被了解、被接受、被愛，而衍生出種種的身心問題。我常常在想，藝術、音樂、運動、舞蹈、戲劇治療都應佔新時代治療的一席之地。對於心理已呈現症狀的大人及小孩，藝術治療往往是探知他內心狀態和特殊問題的一項有力工具，是屬於心理治療範圍的。而像千鈴倡導的這種自由的學習與表達，則能幫助孩子發展他的創造力、表達他的感受和情緒、建立他健康的自我形象，而在早期防止了種種心理問題的成形，不必等到把孩子弄病了，再事倍功半地想方法治療他。

現代關心孩子的父母不可謂不多，不過，有一個可能的陷阱是，以愛之名而傷害到小小的幼苗。最明顯的是「不要輸在起跑點上」的口號，令大人爭先恐後地將孩子強送到各種以競爭爲目標的才藝班、補習班，使得小小年紀的孩子無形中便承接了成人世界裡爭強好勝、弱肉強食的恐懼，這想來眞令人心痛。所以，我由衷地讚賞「蘇荷」所做的努力，也讚美千鈴的遠見、她的教學團隊及小朋友們明智的家長。

這是一種　對自由的嚮往

鄧美玲

《中國時報》編輯部家庭組組長

晚上九點多，我在公館的捷運站等車，一個拖著大書包的國小男生把自己重重扔到我坐的長凳上，然後攤開手上的自然課本，自言自語地嘟囔著，「唉！我好慘！我好慘！我明天會很慘！」

我以為他在跟誰說話，沒有。我向來愛孩子，身旁這個頹喪小子讓我充滿疼愛。我笑著問他為什麼很慘，他說：「明天要考試啊！」

「考不好就考不好，反正你盡力了。」

「考不好會被揍啊！」

「是喔！」我換個角度，說：「你只要想讀書很好玩就好啦！可以發現世界的祕密。」

「唉呀！世界的祕密太多了，發現不完的啦！」

典型的臺灣孩子！我問他幾年級，才四年級呢！就已經對世界失去興趣，而且，無精打采。我無言以對了，只好翻出自己的書。他的兩條腿晃呀晃的，我看到他的一雙大鞋，鞋帶鬆開了，老長的拖在地上，懶洋洋的。我忍不住提醒他，「小心被踩，會摔跤。」

他咕咕噥噥地說了一串他們男生怎麼玩來玩去的事，然後看我一眼，說：「你是老師對不對？」

「我以前當過老師。」

「那現在ㄌㄟ？」

「我現在專門寫書，我也寫給小朋友讀的故事書喔！」

「哇！你好厲害！」他的眼裡閃過一絲光亮！

唉！總算眼裡還有神采！我想。

我總是心疼眼裡失去神采的孩子，而我們的社會，卻最擅長抹掉孩子眼裡的神采。我並不責怪社會，包括我自己在內，我們都被內在的無明矇蔽，而對生命的不確定懷著恐懼與茫然，於是，選擇比較安全的路子，是生存的本能。只是，當我們之中有些人費了好大的力氣，掙脫種種纏縛，看見在基本生存之外，生命還有無限遼闊的可能時，我們的心自然就被撩動了，我們會不甘心讓自己和孩子的一生就只是這樣。

我自己沒有孩子，但是，全世界的孩子都是我的孩子。我為了替孩子仗義執言，所以選擇進報社工作。老天知道我的心意，所以讓我遇見許多志同道合的朋友，林千鈴老師就是其中一位，我常說她是我在《中國時報》親子版的「顯赫業績」之一。老實說，我自己全無藝術修養，我從小怕上音樂、美術、體育、舞蹈等課程，可是我知道我的內在有些蠢蠢欲動的力量，那是整個社會或我自己的無明也關不住的，時機到了，它就得出來。我在親子版長期刻意忽略與升學考試相關的報導，雖然長官再三提醒我那是讀者最關心的議題，可是，我很清楚那不是讀者真正需要的。因此，當林千鈴老師第一次讓我看小朋友的畫時，我們交談不多，但我憑直覺就是知道「那就是了！」就像我的另一個顯赫業績──張良維的太極導引，才上一堂課，我憑直覺就知道「那就是了！」

　　那是一種對自由的嚮往！長久累積著、醞釀著，當自由的氛圍一出現，我們就被撼動了。林千鈴老師的美術教育要給大家的，不只是美術而已；她是要拉著大家一起去探險，用開放的、自由的美術活動，讓心靈得到自由。這本書也不是她個人的成績，她只是一個見證者，她見證孩子們自由的心靈之花，竟如此燦爛，它足以讓每一個大人忍不住摩挲詠嘆，讓心底久被禁錮的翅膀也歡快的掀動起來。

心中有畫

這本書談的是從紐約到臺灣這幾年，在兒童美術教學過程裡反覆被詢問，並且再三回答的問題。

這些一再重覆的答問，以每周一次專欄的形式發表在《中國時報》登載的「搶救天才」、《聯合晚報》的「發現藝術」，以及其他美育相關刊物，匯集結合成為本書。

家長的問題儘管形形色色，總體看來，大都是繞在對孩子作品好壞的評斷和疑慮，這個用心我們可以體會，但問題的核心恐怕是來自大人自己。殊不知「作品」的好壞如果成為學習重心，美術教育一定會走上歧路。

本來小孩子畫畫就畫畫，沒什麼大道理，也沒有意圖居心或成敗得失，他們似乎不知道地知道，就這樣直接進入深刻的創造體驗。這當下遊戲的純淨真心，無所為而為，行為本身即是目的，甚至連自己在畫畫都忘記，這種狀態，不管如何稱呼，其實就是藝術。

表現主義大師克利說：「藝術不能教，只能從創作中去學習。」這句話點出了美術教育先天的矛盾性：學習者須先學習美學的種種規範，熟悉基本運作方式，才能深入藝術堂奧。但你必須學習，又得忘記：必須從技術進，還要從技術出，能進不能出，只在技術方法的胡同裡穿梭鑽研，終究只接觸到皮表，探不到藝術的情味。

美術教育的兩大指標，一方是創造，一方是美學。創造力很難教導，美學特有的形式語言卻不能不教。教與不教的本質性矛盾，不只造成成果取向的父母混淆錯亂，甚至老師自己，也難免步入教學上的迷途。

最好的老師引介了美學的認知，材料的可能，對創性卻從來不設限制，好像什麼都沒教，可是孩子卻學到了東西。一個好老師、好父母，不過是統合了矛盾，在美學與創造教與不教的兩難間，求取了巧妙的平衡而已。

畫圖只是教學的手段，不是目的本身。

因此，美術課最大的期待不是畫一幅圖畫，真正的希望是觸動一個完整的人生系統，著眼的是整個創造的實證經驗，不是為了創造藝術品。

藝術學到後來的高妙境界，就像心算高手的算盤放在腦裡，武林高手的劍在心中，所有藝術的工具和技巧，不論是畫筆、顏料或比例、明暗，統統化作內在的修

為，累積成為素養品格。

　　美術課從實際的繪畫操作，成為內涵的生命情懷。有形變無形，具體變抽象，一切外在的表現形式，化為內在的美感覺知，最後成為心中的詩、心中的歌、心中的畫。

　　可惜許多人的成長過程中並沒有這種經驗，很難領會真正的藝術到底何在。

　　創造的奇特性不容易被理解，藝術的矛盾性也不容易說明白，因此，即使是藝術家自己，除非也親身經驗了創造歷程的艱辛，否則就很難像畢卡索一樣，謙卑地慨嘆「這世界上只有一種人真正能畫畫，那就是小孩子。」

　　成功的藝術家，也不過是奮鬥著一生，想在生命中穿透層層束縛限制，追求像孩子般輕巧流暢、隨意揮舞的想像自由，而小孩子卻不需要去那裡找自由，他們生來就是自由。

　　很多家長卻在起步時就弄錯了目標，有些或許目標沒錯，但開始沒多久就忘了。有些或許沒忘也沒錯，是在詮釋的角度出了問題，使得孩子在學習過程中，憑添許多無謂的傷害與障礙。

　　印度諺語說：「最好的畫家，最終丟掉他的畫筆，最好的音樂家丟掉他的七弦琴。」

　　只有放下教育的有形框架，真正的教育才能實現，這本書中的所有篇章，是這個實驗的如實記錄。

目錄

Conten

観念篇

藝術是令人的天賦

美術教育的形與色

最偉大的藝術導師是大自然，可是經過幾十年工商科技開發，大自然已經變貌，廠房取代農田，都市性質越來越金屬化，田園詩般的美麗鄉園，已經在不知覺間逐漸消失。全世界都在工商化，但是比起世界任何工商業極度發展的大都市，台灣環境的破壞污染更顯現得面目全非，扭曲得令人心痛。

視覺的品質逐日低落，最大原因是訓練我們視覺美感的美術教育，在升學主義的陰影下，都是片段零碎的。很多成年人遺憾童年時沒有好好上過藝術課，感慨功課壓力下失去美感開發的彩色童年。其實，真正遺憾的不是沒有彩色，而是顏色太多。這一代人所生長的社區環境顏色太多、太雜，混亂了視覺，以至看花了眼睛，失去了視覺的感性。

城市的基調

到歐美旅遊，會覺得視野完全不同，說不上哪裡不同，只覺得都市的典雅、優美讓人神怡。這典雅、優美的感覺來自都市顏色、形式、建築質材整體的協調統一。

如例圖1所見，歐洲隨處可見這樣的小城鎮，這個都市以橘黃色做為它的基礎色調，屋頂的形式統一，建構質材也協調。在形、色、質感統整的大原則下，每個住家各有獨特風格設計，在統一中求取變化，整個城市裡所有大塊面積的色彩都應用這個顏色來調和，就像一幅畫有一幅畫的主色調，畫中的顏色多少加了一點黃，用「黃」這個主色統整畫面。

在這種環境裡生活的人，久處協調、優雅、質樸的中間色裡，視覺養成了慣性，從而培養出高雅的品味素養：在這環境長大的孩子，因為擁有依然可以親近的大自然及優雅的城市景觀，因此，從一出生，眼界就與我們的孩子大不同。

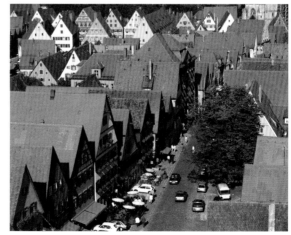

例圖1　德國街景

因為從來沒有，所以不知道缺乏

臺灣是另一個極端的慣性，小孩從睜開眼睛，看見的是對比又高彩度的室內、商品、街道、張貼，好比浸泡在一個混雜了各種顏色的色桶裡長大，眼睛已經習慣了混雜的色彩，從不知道什麼是協調，什麼是統調，生來就習慣錯亂的視覺印象，沒見過好的，所以不知道什麼是好。

如例圖2所見，在臺灣長大的人已經浸泡在這樣的都市幾十年了，從來沒有足夠的距離看自己習以爲常的環境，就像文明落後地區沒有人穿鞋子，當然不覺得自己缺鞋穿，因爲從來沒有過，所以不知道缺乏。因此在我們周圍，大家可以與充斥著強烈突兀對比的混亂環境相安無事。

大自然是最偉大的藝術導師

古代的人類不需上什麼美術課，也不必刻意設計課程，因爲，眼睛一張開，大自然就毫不費力地，以天空中的朝陽晚霞、大地的原野山林、夜晚的銀月星辰，一課一課地上著精彩的美術課，偉大的美學導師隨時在側。

隨著文明的演進，文化深遠的國家，從歲月中累積出一種美的質素，連眼睛也被教化出品味，不會去摧殘大自然，也不會破壞都市的協調、統一，另外也得歸功完整、健全的美感教育制度。

例圖2　台灣街景

反觀我們的孩子，先天與後天環境同樣惡劣，一代接一代繼續犧牲在升學競爭中，錯過了正常的美術教育。大人不可能把自己沒有的東西教給孩子，加上無所不在的視覺污染，讓臺灣的美感品質，雪上加霜。

例圖3　兒童畫　7歲

似是而非的理由延誤了色感教育

因爲成人自己美學素養不足，爲了吸引孩子注意，從嬰兒房到遊戲場、幼稚園，只要是孩子接觸的環境，以爲用色必須鮮豔、對比，造型必須卡通、流行。很多成人看不懂多層次、有深度的「色調」，認爲喜歡鮮豔的色彩才健康，如果孩子畫面上出現灰暗的顏色，就神經質地以爲孩子心理出了問題，以爲多用明亮、鮮豔的顏色才能培養樂觀性情，這些似是而非的理由，延誤了幼兒教育色彩感應力的開發。

圖3這張二年級小朋友的作品，畫面不知其所以然地不停換顏色，畫了滿紙，內容多，顏色更多，但是就是少了「美」。

美感不會隨著年歲自然長大

一個品味低俗的人，不會因爲年紀變大就變得不俗。色感如同音感，都需要長期有系統的訓練，是累積出來的素養品質，任何人、任何年紀都可以重新訓練色彩感應力，唯一的途徑是去「用」顏色，「畫」顏色，直接從接觸、操作中了解色彩的秘密。

訓練色感首要知道顏色的來源、色的族群關係，用能夠相混的兩個或三個顏色相加，感覺體驗色彩的變化。色感一定要親自感覺、演練，不可能從看書或聽講學來，過程與努力絕對和音感一樣，不能假手別人。

當然，人類塗鴉都是從線條開始。任何一個種族的孩子都從這個非常公平的立基點出

例圖4
《城市印象》
黃綺芹 9歲 2001年

發，沒有文化先進與落後的差別。這些早期的線畫是人類共通的語言，使用的象徵符號也相同。但從幼稚教育開始大幅度拉開落後與先進國家美學教育的差距，這個分水嶺也顯示出我們的人文及美學素養與世界文明深遠國家的落差。

少了「美」的美術教育

表面上來看，臺灣兒童畫得比較好，也比較完整，但裡面暗藏危機，繪畫技巧超過想像力，而這技巧只侷限在形狀的描繪，敘述性的、記錄性的、照相機功能性的指導，缺乏色彩的引發，當然，偶爾也看到使用水性顏料畫的，可都是停留侷限在著色的階段，對色與色間的關係沒有開發，色感教育還是一片未經耕耘的不毛之地。所以造成只停留在形的描繪，線條能力過度成熟，色彩沒有經過訓練，不僅用色多而且雜，還更偏好俗麗、鮮豔的螢光或高彩度，臺灣環境的混亂源頭就在這裡，來自沒有「美」的美術課。

美術教育應該從幼兒期開始就給予清楚的認知和指標，美術的重要基本質素是色彩、形

例圖5
《城市印象》
楊雅婷 10歲
2001年

式、質感,不能單獨偏重哪一個特質,幼兒從線畫開始發展,色彩是附加上去的。從形狀再進步到色彩,是過去傳統的教導方式,如果從兩歲開始提供調色的水性顏料,並且逐步訓練洗筆、吸水這些基本動作,孩子能夠早一點脫離線條形狀的約束,讓色彩獲得釋放與自由。

幼兒的手腕肌肉發育還不完整,在一個框好的小空間內塗滿顏色,比寫字更困難。所以,幼稚園裡的畫畫活動,應該指導孩子使用濃度較適中的水性顏料,不宜讓幼兒在印好的

例圖6《城市印象》
陳筱書 16歲
2001年

圖案著色，既傷害創造力，也傷害小手腕肌肉發展。

　　三、四歲以後，陸續進入命名塗鴉期，以及前圖像期，幼稚園平日應該設計導入色感的開發課程，不必勉強描繪具體圖像。到了六歲以後，生活經驗豐富，發表的慾望更強烈了，這個時期的水性顏料使用已經熟練自如，下筆即是，也才能隨心自在揮灑。見例圖4、5、6，都是已能夠成功掌握色調的學生作品。

　　如果孩子們將來百分之九十九不是要當畫家，不需要太專業、精深的描畫技巧，真正不能或缺的是美感培養。要開發感受性，就要落實從美的感覺入手，雖然以「術」出發，但最終還是以「美」為目的。

　　幼兒的視覺如果不經觀察開發，對周遭人事物都是糊塗、不經心，對成長後視覺的敏銳度影響很大。人類與生具有的吸收性心智（the absorbent mind）透過繪畫的過程，逐漸養成觀察、聯想、分析、表達的習性。創造力無法直接給，只能透過迂迴的誘導方式，從內在點燃引發。

　　回到出發點——孩子為什麼要畫畫？讓他滿足塗鴉的本能；讓他摸索養成獨立思考、創造的習慣；讓他勇於表現自己，創造自己的視覺印象；讓他藉由形、色與不同媒材的接觸，開發生命的美感經驗。這些目的都不是其他學科可以取代，打破「畫不像」就是畫不好的迷思，才不會捨本求末，才能真正開發保護孩子珍貴的原創性。

　　成人應學習珍視幼兒期繪畫活躍的原創性，還給孩子畫不像，畫不好的塗鴉自由。

創造力的教與學

不知道或不覺得自己的孩子有天分，這是現代教育問題中最大的問題。

很多父母帶三、四歲的幼兒來上畫畫課，百分之九十九在報名填問卷時，「覺得孩子有天分……」的這一欄留空白。

正因為不知道所以留白，也因為不知道孩子有天分，使我們錯過童年很多與生俱來的天賦本能，塗鴉開始的幼兒期繪畫就是最大、最好的例子。大人以為凡事要認真教，小孩要認真學。在這個過度用力教與學的過程中，人天生的、直覺的、想像的創造才能，不僅沒有被開發，甚至被壓制了。

在整個美術課程中我們只努力做一件事，就是讓小孩子相信自己有天分，但卻花更大的力氣，去說服家長相信他的孩子有天分。站在「原創」的立基點上，「教」反而是一件危險的事，因為，根本沒有這個東西可以教，也沒有這個東西可以學，就像愛迪生之前沒有人能

例圖1 《孔雀》 彭文心 8歲 2001年

例圖3　《樹》　張哲銘　8歲　2001年

例圖2　《孔雀》　許顥樺　10歲　2001年

教電燈，萊特兄弟之前沒有人能教飛機一樣。

　　幼兒不需要學，天生就能畫，從一歲，手能握筆開始就能塗鴉了。繪畫是本能，創造是天生，由於大人的不了解，以為幼兒期就該開始「教」他們畫畫，不然孩子就不會畫。

　　我們以為什麼都要教才會，偏偏藝術「原創」這無價至寶，教了就更不會，這是生命初期最大的弔詭之一。就像每一個人都能走路，孩子需要自己走，父母無法教重心放左腳或右腳，用多少力才能站得直走得好，只能任由孩子嘗試摸索，任由他絆倒、摔跤，才能找到自己的平衡點，每個人最終都學會走，只有自我經驗，才能一步一步走向自己的路。

「知識」可以被教導，「了解」不能，因為它不請自來

　　每一個人到了一定年紀，都有畫像的能力，重點不是畫圖，是讓孩子利用每一次作畫體驗自己創造，訓練自己創造，就像需要時間去經歷跌倒，早晚都能學會走路一樣。既然早晚每個人都能畫得像，早點像和晚點像，後來都很像，成人應該放下急切要求成果的心情，讓孩子實驗「練習」熟悉使用自己的創造力，更何況畫得「像」絕對不是美術教育的目的。

　　問題在我們的父母或負責全科教學的幼教老師，都是過去升學主義教育下的犧牲者，不太懂美術，也不太懂美術教育，對技巧性過度要求，只要「像」，錯過了美術教育是通往「創造」之路最有力、最直接的捷徑。

現代文明改變兒童眼界

現代孩子眼睛看到的，已經和古代的人不一樣了。因為資源不同，視界改觀，現代科技的進步突破，擴展了人類的視覺，二十一世紀孩子筆下所描繪的圖像，勢必和我們上一代人過去印象中所認定的，有很大的差距。

五百多年前，達文西（Leonardo da Vinci,1452-1519）為了追根究柢了解人體的奧祕，解剖過三十五具人體，畫出人類的血管、器官，甚至是子宮內的胎兒，成為劃時代的創舉，雖然終其一生致力發明放大鏡和飛行物，卻終究沒有能完成。

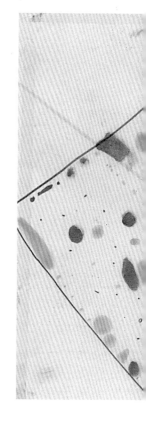

現在不僅X光可以輕易透視肉體內的器官，甚至透過電子顯微鏡及電腦的精密統計、解析，破解物種的基因。人類上了太空，也有了照相機、放大鏡、顯微鏡，利用這些高科技產物，可以掌握霎時間消逝的短暫影像，把視覺擴展到雲端高點的俯角、廣角，捕捉地球山川、都市的形貌，哈伯望遠鏡（Hubble Space Telescope）甚至能捕捉到幾十億年前宇宙大爆炸的初始狀態。

現代的孩子有科技的雄厚資產做背景，視覺體系

例圖1　《大地點線面》
楊玉蓉　11歲　2001年

已經超越從前的侷限，看見古人不能見的，更精微、更廣闊的世界，正因為視覺條件不同，圖畫中所表現的，當然大不同於幾百年前寫實、寫真的景象，而且也絕對和我們以前的不同，父母必須謹記這一點，了解這之間的落差。

在視覺教育上必須跟上科技時代腳步，不能只停留在描繪景象、敘述故事的傳統方法。孩子必須跨越古人「看」的模式，既可以凌越高空「宏觀」，看到放大的宇宙，也可以微小精細到「微觀」的世界。

大自然所蘊藏的美學符號無所不在，從高空鳥瞰，雲彩、山嶺、水流，這些大地的景觀，具備深刻的造形啟示，等待我們去發現。默默存在於自然界無聲無語的形和色，未經訓練的眼睛只能匆匆一瞥，不能看得深刻、精細，如果透過美術的觀察認知，視覺充分獲得開展，就在大地的點線面中，連小孩子都會看出豐富蘊涵的造形課題。

學習需要時間

到底要學多久，孩子才會畫畫？這是家長最關切的問題之一，同一個問題也可以這樣問道：「要學多久，才會彈鋼琴？」

問題問的是多久會彈《兩隻老虎》，還是高難度的蕭邦(Erederic Chopin,1810-1849)《華麗圓舞曲》 (*waltzes op.341／NO.1 in A Flat*)？

「學習」是一種藝術家的生活態度和工作技巧，更是通往藝術不能省略的途徑。藝術家讓人覺得氣質很好，就是好在他的從容、優雅，因為藝術一定需要學習和時間，任何一種藝能都是長期磨練和不斷自我超越的結果。這個長距離的時間就是藝術家一生必須投注的，藝術人知道沒有終點，因為創造永遠不會結束，但是，創造隨時都可以是一個階段的結束，也可以隨時再重新開始。

所以，不管是「學習」藝術，或學習「藝術」，都是從這個過程中去體悟藝術特有的價值。世界上充滿實質利益的目標，這種不為現實目的，只有全然專注，只在此時此地遊戲的能力，就是藝術。所以，只能把畫畫得很好，不算是真正「會畫」，不用紙、筆、顏料，沒有特定畫畫時間，心中無時無刻都在畫，才是真正到達藝術的殿堂。享用生命遊戲的快樂不是藝術人的專利，孩子不管在哪段歲月、哪個場景，都是生活藝術家，這才是上美術課的目的，技藝只是副產品而已。

廖哲毅是位愛畫畫的國中一年級大男孩，例圖1是七歲時的作品，畫了很多東西，描寫能力已經很強，就是缺了美術性；三年後的例圖2，改寫自馬內(Edouard Manet,1832-1883)的《草地上的午餐》(*Dejeuner Sur L herbe*,1863)，已經開始懂得使用色彩，也逐漸看到畫面上自己的主見；例圖3是最近的作品，不只已擁有自發的創造力及美術獨特語言的應用，甚至連意境都能夠營造表達。

例圖1
《舞獅》
廖哲毅　7歲
1995年

這些進步都是緩慢、逐漸累積起來的，但真正可貴的是，藝術使得孩子的性格樂觀、平衡，具備藝術家的靈巧獨特，這也是父母多年累積正確觀念，支持、鼓勵的結果。

所以，不要問要學多久，保證絕對很慢，因為連老師也還沒學完。

例圖3 《兔子》 廖哲毅 13歲 2001年

例圖2
《草地上的午餐／改寫》
廖哲毅 10歲
1998年

藝術是自然的再創造

藝術是自然的再創，不是自然的再現。第一眼看到孩子把臉畫成紫色，「畫得像鬼一樣」，媽媽不經思索，衝口就說出來。也有些雖然忍著不說，但是，對著一塌糊塗完全看不懂的畫面，心裡的不以為然終究在神色之間難以掩飾，孩子雖小也很敏感，絕對知道自己不夠好，大人不喜歡。

在一項問卷調查中，有百分之七十五的家長坦承看不懂孩子的畫。看不懂裝懂，不喜歡裝著喜歡，都不是辦法，治本的方法是從源頭來理解。

過去一成不變的概念中，樹是綠，臉是肉色，這是本來千變萬化的大地色彩，被人類自己眼睛的慣性概念所蒙蔽，賦予了固定的顏色公式，其實，夜裡找不到樹的綠、花的紅，在藍色燈光下，人的臉色會泛藍。色彩來自光線，沒有光就沒有色，黑夜中，萬紫千紅都化歸一片漆黑就是這個道理。不同的光為大地萬物敷上了色彩，所以要孩子概念性地塗上「應該」有的顏色，是大人自己觀念上的僵化。

創造發明，就是發現、開創出眼見的世界還未存在的事物。在繪畫裡，孩子可貴的是具備一種穿透視覺慣性的能力，能把眼前看的花，轉化出新的形式，這就是「看山不是山」的境界，開創新局的能力就是這樣培養起來的。

孩子不懂得也不理會常理上或物理上精確的畫法與顏色，何況大自然中，也沒有什麼精確，光隨時在變，色彩也在變，尤其是幼兒，愛什麼色就畫什麼色，他們是絕對的主觀自由，沒有章法、規矩，也不按常理出牌，自由運用主觀的色彩，正巧符合了新世代藝術是自然的再「創」，不是自然再「現」的精神內涵。

例圖1
《背影》
呂佳樺　6歲
2001年

例圖1還正在學習觀察人體，並且試著用自己的方式畫下來。筆觸是稚嫩的，安排卻是出人意表的。藍色的人體躺在大大小小

32

例圖2　《梯田》　許銘真　7歲　2000年

的圈圈上，畫面上因此更顯得平
靜，卻也因為俯角的安排，顯得更
生動特別。

　　例圖2農村景色，繁複的梯田
被概括簡化得如此精彩有力，甚至
把大自然以主觀的藍紫色統調來描
繪，不論是形與色，都掌握了自主
的表現力。

　　例圖3甩脫大象慣性無趣的灰
色，大膽的換上藍與紫的統調，造
形上也捨棄常見側角描繪的長鼻
子，毫不躲閃的，以正面的角度切
入，呈現眼前的畫面，自然是可喜
的獨特。

例圖3
《象》
周珍宇　9歲
1998年

做自己不需學習　塗鴉自由

盧梭（Rousseau Jean-Jacques，1712-1778）說，以doing nothing（什麼都不做）去解決一切教育問題，這是幼兒教育唯一可以成功的方法。

塗鴉本來是再自然不過的事，自然不用學，一個人無法刻意學習自然，小孩本來就是自然的，他哭，他笑，他吃，他睡，一切都是自然；他畫，他塗，也是自然。畫畫是遊戲，沒有畫得好不好的觀念，就像玩就是玩，沒有好與不好。讓孩子自在塗鴉是順著自然本性，完全從內在發出，不需要向外學習。我們以為，透過教導，可以學得更快、畫得更好，反倒讓幼兒失去信心，變得僵硬、依賴。

盧梭也說，教育不要想賺取時間，要多花時間。替孩子畫或讓他臨摹雖然省時省事，但也省掉了孩子珍貴的天賦。不要教孩子模仿別人，他就是他，讓他做自己，成為自己，做自己不需要學習。如果不是受到無心無知的干擾傷害，小孩子沒有自信的問題。

今天所有教育的目標都是期望透過更有力的方法，讓每一個人彰顯自己的特質，發揮創造力，並且擁有自我力量，開發潛能，實現理想。小孩子在生命的初期用塗鴉架構自我教育的偉大工程，別打擾了！讓孩子在自己的塗鴉

例圖1
《貓》
盧品均　6歲
1997年

世界裡模擬人生，讓他有畫不像的自由，讓他自信、自由實驗表達，自然會養成適當的控制力，也會養成失去控制的不在意。生命中珍貴的創造、思考能力及藝術的情性，就在自然又毋須費力的塗鴉中造就完成了。

一個塗鴉滿足的孩子，就是一個自我實現的成人雛形。每一個人都是自己生命的創造者，而童年是一生中最有創造力的時期，塗鴉則是自我實現的起步。心理學家奧托‧藍克（Otto Rank）說：「一個有創造力的人，一定是自主充足的人。」擁有自我力量才能勇於在生命中探索追求。

幼兒的自由意志在塗鴉中得到抒發，這種尋求獨立及自我教育的內在動力是自主學習的

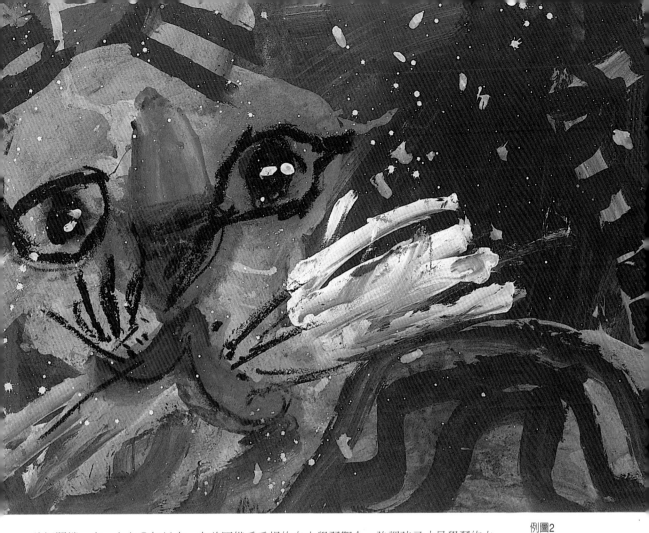

例圖2
《貓》
宋建德　5歲
1999年

美好開端。自一九七〇年以來，在美國備受重視的自主學習觀念，強調孩子才是學習的主人，孩子想學才學，想學什麼就學什麼。不受干擾的自由意志才能帶來內在的寧靜、平衡。孩子在塗鴉遊戲實驗經歷，其實就是一個自我形成的過程和自我確立的學習，二十一世紀不可或缺的人格特質 —— 自信、創造、獨立性格的養成，就是從這裡開始。

例圖3
《貓》
沈彥伶　9歲
1997年

讓每一次學習都是成功經驗

很多孩子比過去更早被送去參加語文或音樂、舞蹈、美術的課程。現代的父母知道提高智能重在提早學習，就多元智慧的觀點來說，啓發、開展孩子任何一方向的可能性不僅應該，而且越早越好，可惜常常發現孩子沒辦法持續堅持，興沖沖開始，沒幾次就哭鬧著不肯再學。

孩子天生好奇，喜愛嘗新是天性，如果拒絕學習，探討原因很多是遭遇到挫敗感，失去學習的樂趣。不論是哪一科目的學習，要讓孩子產生高昂的學習意願，造就「成功」、「快樂」的學習經驗才能從幼年培養出興趣，產生持續學習的熱誠。任何學習，奠基在讓孩子因為有成功、歡喜的學習經驗，而建立了更喜歡學習的態度。

成功造就自信，自信造就成功

我們在生命中曾經選擇了某些最喜歡、表現最好的學科成為自己的主修科目，甚至後來成為一生的志業，是因為在那個領域裡表現很好，獲得老師、父母的肯定鼓勵，自己覺得做得很好產生信心，也逐漸發掘興趣。這「興趣」絕對是建造在自己比較突出，得到讚許激勵的方面。

這種有成就感的學習經驗帶來自信與快樂的情緒，才能產生學習熱誠，激發學習的動力。不僅對孩子是如此，大人學英語、電腦或高爾夫球、游泳，甚至烹飪、插花都有類似的經驗，一個成功的經驗成為學習的動能，所以，成功快樂的學習情緒是成人能夠給孩子最好的學習

例圖1
《馬戲團的小丑》
魏大鈞　5歲
1999年

例圖2
《樹影》
洪子喬　5歲
2002年

環境。做為教導者，先別急著教什麼，首要之事，就是建立孩子相信自己、喜歡自己，「自信」的建立，成為學習之先的第一守則、第一要務。

避免失敗的恐懼

學習的科目是孩子既容易獲得成就又具備挑戰性，這就是教育幼兒的奧妙處。既要滿足好奇心，又要具挑戰性，更要避免太難引起挫折感，這是一個要隨時考量的問題。老師必須因應孩子的狀況調整課程，孩子覺得挫敗而恐懼，不願參與學習，常是因為失敗被責備或比較，於是造就了「失敗經驗」，這失敗經驗一再重複，孩子自然就會拒絕學習，甚至從此懼怕、厭惡這個領域。

是造就成功「經驗」，不是造就「成功」

當學習的經驗一向是成功、喜悅的，孩子不必分心在恐懼失敗、擔憂責備、比較得失這些負面的情緒，全副心意專注在學習上頭，容易自由自在倘佯在學習的樂趣裡。孩子的學習是用經驗當踏腳石，當經驗是成功的，引起的自信會累積加強、加固，成為人格的質素。如果常常被提示責備做得不好，產生有挫敗感，再試幾次，一直不能拉高情緒，孩子就會逃避、抵抗、放棄。

造就每次成功的「經驗」，而不是造就「成功」，經驗是過程，如果著眼在成功的「結果」，就會轉移重心，苛求好的成績表現，焦點只放在孩子的成果、成品，在學習上偏離了重心。

觀察孩子、檢視自己的態度

所以要孩子養成熱愛學習、終生學習的熱誠，重點是讓孩子在任何學習的每一次經驗中都獲得正面的、鼓舞的經驗，不能每一次都要考核成果、批評指教，音樂、美術這些藝能都是一點一滴多年經驗的累積。父母要隨時調整與自我檢視，透過每一次的學習，是否讓孩子更有信心了，更熱愛學習了，不是去檢討孩子好不好，學習其實只是孩子經驗的過程而已。

例圖1《馬戲團的小丑》，筆觸大膽奔放，每一筆都肯定直接，他在美術學習上獲得的成就感與自信心，是雙親及老師以大量的鼓勵，用心累積建立起來的。

例圖2是五歲的孩子畫水墨，孩子把握到了水墨濃淡深淺的變化，以及乾濕筆的應用，主題的「樹」，遠近明暗錯落有致，至於像不像，就不重要了。就孩子自己的立場，學習到了筆墨的基本精神，造就了非常難得的水墨畫成功經驗才是重要的。

擺脫黑色輪廓線

表現主義(Expressionism)大師克利（Paul Klee,1879-1940）說：「那條黑色的輪廓線像監牢一樣，把我的想像力框死在那裡。」

不知道什麼原因，臺灣的小孩畫圖必定先框上一條又粗又黑的輪廓線，而且每畫必框，每框必黑，似乎變成下筆畫畫的定律。沒有人重新思考為什麼一定要框邊，又為什麼一定得用黑色。藝術最重要的是變化與突破、創新，如果那一條死硬的黑線拿不掉，還談什麼創新？

達文西(Leonardo da Vinci,1452-1519))認為，世間萬物不論物或人，都是一個整體，「沒有邊緣，沒有界線，如煙霧般消散。」《蒙娜麗莎》（ Mona Lisa,1504)被畫得如夢似霧，用的就是這獨創的煙暈法(chiaroscuro，或譯明暗法)，拿掉僵硬、凸顯的黑邊，只以色彩的漸層來分出明暗，區隔遠近。

畢卡索（Pablo Picasso,1881-1973）也在創作中刻意分離千古以來形與色的緊密關係，他的形色分離是繪畫上一大創舉。所有這些大師的努力，不外是要突破傳統約束，開闢一條獨特的創造之路。

當大師們都努力擺脫黑框的制約與束縛，現在學校的老師不可能還大開倒車，硬抱著黑色框邊不放。有些圖面框上邊線有其效果，但藝術可貴在從現有格局裡去尋思突破，如果拘泥於要求孩子非加框不可，藝術根本還沒開始就結束了。

幼兒是從線畫開始塗鴉，隨著年齡成長，形的描寫越見具體完整，過度依賴不能混色的麥克筆，到了高年級，形式描繪過度成熟，色感不成比例的萎縮。要突破既定的慣性，必須逐漸釋放孩子對輪廓線的依賴，應該鼓勵不必打稿，也不須小心翼翼地琢磨，大塊顏色一揮，畫了就算，每一張紙都只是一個實驗，不是為了什麼現實的目標而創作，大可放膽下筆。

例圖中幼兒畫《風景》的自由，以及《火車》的奔放，就是掙脫輪廓的約束，讓形色一體，畫面中的揮灑自信，少了框架的侷限，多了一分豪情。

例圖1《火車》葉慈惠　11歲　2000年

例圖2《風景》吳玉堡　6歲　1998年

問題重重的畫題

　　有時候孩子圖畫不好、畫不出來，畫畫的題目也有關係。我們都有過這種經驗，面對一個文題或畫題發楞半天，腦子一片空白。有些題目太大，如順應流行的「迎接千禧2000年」；有些太老，如「慶祝雙十節」；有些太無聊，如「交通安全」；有些太論述性，如「民主與法治」；有些太抽象，如「有禮的中國人」。

　　如果我們願意坦承，這些千奇百怪的繪畫題目，連出題目的老師自己可能也不會畫。向來社會上需要宣導什麼學校裡就辦個比賽。小時候我們畫多了保密防諜、偉大的國父、先總

例圖1
《靜物》
柯懿恩　7歲
2000年

例圖2
《靜物》
朱品嘉　8歲
2000年

統蔣公、反共抗俄之類的大八股。現在很多家長受過高等教育，指導課業很用心，孩子不會畫，會回家要爸媽畫，爸媽不會畫，就跑來找老師。

我比較誠實，敢承認我不會畫。曾經有學生帶著學校畫圖比賽的作品請我看看，題目是「明天會更好」。小朋友比我想像更天才，畫前總統李登輝笑嘻嘻對大家揮手，好似總統如果還能笑，明天就真的會更好。就像幾十年前，最後一切都要歸回到「反攻大陸，解救同胞」的大標題，跟美術的美感和創造毫無關係，對兒童來說，很抽象，也難入畫。

有些畫題不是能畫的，只能用文字論證或述說。老師或許沒想到，一個無趣、離譜的命題，再加上苛刻的評分，使原本即已了無生趣的美術課，雪上加霜。

二十世紀以後，繪畫與文學、戲劇分了家，繪畫純粹做色彩、質材、線條形式的課題，說故事，敘述性、情節性的表述，還給了文學和戲劇。從畢卡索(Pablo Picasso)開始，把世上萬事萬物以幾何圖形來概括，到蒙德里安(Piet Mondrian)在二十世紀初完全掙脫傳統選用幾何「造形」，簡化物象成為抽象符號，美術這時已經拓展了人類「看的」能力，繪畫已經不能停留在幾百年前那些毫無現代性的說明、敘述類的老畫題了。

讓孩子回歸到純粹的造形。孩子不懂瑣碎、複雜，他們最專長的，正是現代造形上最需的「直觀」本事。孩子已然純淨的眼睛敏感而強烈，他們看得見我們看不見的。描寫生活周邊的熟悉事物，他們的感覺才會生動、深刻。

「題目」在二十一世紀的藝術所佔的比重，絕對不容忽視。

素描再定義

孩子該不該學素描？

每當孩子被認為畫得好，或被認為畫得很差時，家長都會反覆問這個問題。不管畫得好或不好，素描被焦急的父母認為是畫圖的萬靈丹，服用以後，好的更好，不好的也會變好。

但是，會素描不等於會畫畫，會畫畫不等於懂藝術。懂藝術不一定要懂畫圖，更不見得會素描，素描和藝術，沒有絕對關聯。

該不該讓孩子學素描，答案視對「素描」的看法而定。

什麼是素描？十五世紀和二十一世紀的意義不同，不同在時空的落點。十五世紀時，素描是專注於線的研究、陰影的處理，以表現空間與立體感；十九世紀是追求精密的寫實造形，精確的形體觀察、光影分析，掌握筆觸與動態，快速捕捉瞬間觀看及感覺。

二十世紀，素描泛指在平面上描繪出物體處在空間的位置，也就是將眼見物以明暗、筆觸，用單色或多色，或多元媒材來做二度空間的造形練習。

例圖1《水中臉》吳岡　11歲　2000年

例圖2《水中臉》巫祈敏　9歲　2000年

而當代新的素描定義正在形成中，三次元的立體、四次元的時間和運動，已經是不能迴避的練習課題。

用炭筆在畫架上，有模有樣地瞇著眼睛畫石膏像——幾百年來，傳統學院以素描為一切繪畫的基礎，用以訓練學生眼睛的精準度。當時認為，有了描繪形狀的底子，就能精確捕捉物象。如果到了科學視界完全不同的世代，素描還依舊被謬誤地侷限在石膏像、炭筆、鉛筆黑白精確描寫，以為是進入繪畫的不二法門，就像用五百年前的觀念想法，過二十一世紀的現代生活，殊不知科學已經證明，人的眼睛趕不上光的速度，也不能辨識微波到迦瑪射線所呈現的色彩，如果以為能從不動的石膏像捕捉到精確的色光，那就是我們的無知和謬誤。

有一位了不起的藝術家說：「我不是『用』眼睛看，我是『透過』眼睛來看。」

眼睛是靈魂的窗口，我們必須問，透過窗子在看的主體是什麼？是人的靈性，人的心，人的感情。如果以為用素描訓練眼睛的精準度，就可以把畫畫學好了，以為掌握畫面逼真，就是繪畫的極致，以為眼睛可以觀看精確，就會錯過眼睛。照相機絕對比眼睛更能忠實無誤地記錄自然。

即使要描寫這個新時代潮流的「新視覺」，現代人也已經揚棄對自然瑣碎、逼真的複製描摹，追求人為的幾何秩序，敏感地接受不能再化約的極簡、極單純的幾何造形。都市文明挾著視覺新慣性的養成，人的眼睛對於美的感覺已經與傳統有了大變化。繪畫已不重在畫得像了，而是更積極去從自然中重組變形，或改變色彩，或重新安排與造形，每個人都可以是藝術家，用自己獨特的情懷再妙造自然。

例圖3
《水中臉》
范恆煊　10歲
2000年

從基礎學起 　新時代基礎點大不同

　　向來的觀念都以為，凡是學習都應該從基礎開始，學芭蕾從基本步，音樂從《拜爾鋼琴教本》第一冊，書法就從臨帖開始。

　　從基礎開始並沒有錯，問題是哪一個基礎？都是從基礎開始，西方的基礎放在內在經驗的過程，東方的基礎放在技術方法的成果。

　　西方國家利用每一次美術創作機會，讓孩子探索實驗，重在自己獨立思考、獨立完成，用實際體驗來超越抽象的、現成的「知識」。畫紙上畫的是什麼不重要，只希望能在藝術創作中訓練孩子自己解決問題，自己回答問題，還可以自己問問題。

　　中國人的國畫、書法學習，從古到今都是反覆臨摹範稿，老師是主角，由老師單向傳授，直接說明、傳述內容，學生很快從別人的經驗中擷取精華，省下自我經驗過程，避免錯誤摸索的時間浪費，以最快速、最直接的方法獲得成效。尤其現在的父母更希望老師從 How to 開始，讓孩子很快抓到圖像，最好提早教石膏素描，讓孩子學會畫出完整具體的精采作品，家長要求成品並依此評量學習成果。

　　這是東、西方家長對美術教學「基礎」最大的觀念分際點。我們要求超齡、超速的描繪

例圖1 《躺著的人》　曾廣芝　4歲　1998年

44

例圖2 《躺著的人》 林敬棟 8歲 1998年

技巧，獲得學校美術成績高分：西方人要的是實驗精神的養成訓練，以創造更新的生命氣質。他們往造就獨立的人格，以及發明創造的路上走：我們造就熟練的技術工匠，以及複製依賴的拷貝機器。

在教學上常常被家長質疑是不是應該從基礎教起，我從來就一直是從基礎開始，問題是我們對「基礎」的詮釋角度不同，你的和我的立基點不同。例圖上的孩子，從來沒學過石膏素描，但是他們用「心」觀察，用「情」感覺，不是用手測量和用眼瞄準，他們有敏感敏銳的非凡心眼素描能力，卻無暇理會身體與頭的比例，手畫得像不像這類無聊的問題，你只能讚嘆，只能為他們的純粹、直接、精確深深動容。

比賽的迷思

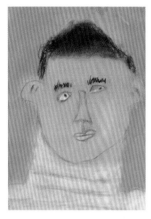

例圖2
《我的畫像》
曾微中　8歲
2001年

比賽對孩子來說，不管是輸是贏，都是一件殘忍的事。

美術比賽的不一定公平，藝術史已經做了有力的見證。多少生前不得志的天才，死後才揚名；莫內(Claude Monet ,1840-1926)與馬諦斯(Henri Matisse, 1869-1954)不僅比賽落選，還飽受譏評。評審的「凡人」眼睛，看不見超越時代的天才。

藝術的行為本身就是目的

藝術教育本來是一種「精神訓練」，完全在虛幻的思維空間操作，意在啓發創造能力，培養美感情操，提升生命情懷。藝術的無所爲而爲、藝術的遊戲性，必須在專注、寧靜的心境下，忘記利害得失，全心投入，沒有任何現實目標要達成，行爲的本身即是目的。

孩子畫畫就畫畫，把遊戲以外的一切拋諸腦後，這無所求的純淨心思，沒有好壞輸贏，只有當下的眞心貫注，甚至連自己在畫畫都忘記，不管這種狀態如何稱呼，這就是藝術。

例圖3
《我的畫像》
林則羲　7歲
2001年

這種無所爲的藝術情懷，是美育的終極目標，比賽卻是以結果來論成敗，孩子較量輸贏生起的得失利害心，不僅違逆了藝術純淨的遊戲本質，也壓制了冒險創作的精神發展。比賽這件事不僅不美，還讓幼童錯離了人格養成的美育目標，把焦點轉向比較競爭、患得患失，甚至是挫敗、嫉妒。成人世界複雜的競爭、惶恐心態，污染摧殘孩子純眞的心智。而這些不美的負面質素，還是張著培養美感的大招牌而來。

面對美術比賽，我們必須思考孩子的心理反應。

●老師選了一個「更好」的去比賽，別人比較好，我不夠好。

●我很好，被選去參加比賽，但是沒得獎，表示我不是眞的好。

●上次贏了，我果然很好，但是這次輸了，我到底是好還是不好？

兒童心性的成熟度不能理解比賽贏輸的必然性，教育卻不能錯過任何一個孩子。

不是為發掘少數特別天分，是為絕不錯過發現每個人的天分

如果我們目的是在建立創造的信心與勇氣，費盡心力說服每個孩子都相信自己是創作的主人，但是，一次比賽只選取少數參加，表示只有少數比較好，大多數沒參加的不夠好；而

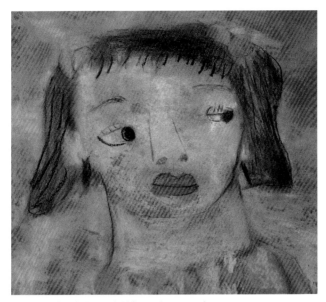

例圖1 《我的畫像》 白岫軒 7歲 2001年

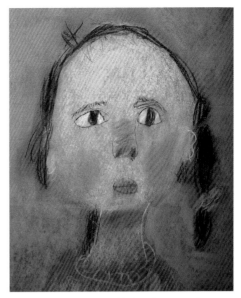

例圖4 《我的畫像》 馮靖雅 8歲 2001年

少數獲選參加的，本來覺得自己很好，卻因為沒得獎，同樣變得不大好。落選後的失望、灰心，容易喪失創作的自信，可能因此喪失對藝術的熱誠與勇氣。所以，不論誰輸誰贏，後果都是輸，輸掉的是大多數孩子的自信心，以及心靈的自由與純真，即使因此發掘了一、二個美術特殊資優的天才，錯過的是絕大多數可能的天才。

值得深思的是，美術比賽反而是學校中最普及、頻繁，也最方便行事的一項活動。不管是政令宣導，如從前的「保密防諜」、「夏令衛生」、「迎接雙十節」、「交通安全」，還是現在熱門的「民主與法治」、「租稅」、「和平宣言」，有些比賽題目本身有問題，孩子想參加又畫不來，最後還是父母、老師代筆了事。甚至，商業社會的產品促銷，如保險公司、百貨商場、房屋銷售，每每推出新產品就來一次寫生比賽，孩子從而成為學校、社會的慣用工具，幾十年來理所當然，我們已完全失去自我檢視能力。

二十一世紀，先進國家無不忙著訓練每一個孩子了解個體都是環境整體的共創者，在一個彼此參與的世界裡，群體是部分的總和。比賽卻是在較量中尋求自己的認同，所玩的是有限的、個我的遊戲，目的是求勝，核心價值觀就是擊敗別人、贏得勝利，基於物競天擇的道理，旁人都是彼此競爭、廝殺的對手，都是瓜分大餅的敵對陣營，目的只在尋求自己的優異、卓越，不是群體的。

例圖5
《我的畫像》
黃甯 9歲
2001年

美術比賽是不懂遊戲的大人設計給孩子的遊戲，與美術教育的理想目標毫無關係。再說，將抽象思維創造成具體圖像，需要很強的信心來啟動，創意價值是沒有標準的，很難比，也不需要比。每個人都有自己的獨特，只有不同，沒有高下。

例圖《我的畫像》，每一張都有自己的真情，有自己的角度，很難論斷好壞。

成人藝術再發現

人不可能把自己沒有的東西給別人，也不可能把自己不會的教別人

　　越來越多父母知道及早開發幼兒感官教育的重要，也在這同時，意識到自己的感官還沒有被好好開發。美術是開發視覺能力的重要門戶，許多家長都遭遇到同樣的難題，如何啓發孩子自己所不懂的視覺感性？越多人開始警醒到，而且願意承認自己完全不懂美術。

　　人是「環境之子」，近代教育理論紛紜，但都一致強調，環境對人類生命的影響比遺傳條件更大。父母孕育肉體這個先天種子，能力與潛質則在種子中，吸收環境的養分，直到冒出土壤成苗，環境的條件決定種子可以成樹成林，造就後天的成就。

　　人的視覺經驗來自成長環境提供的條件，透過優劣不同的條件，造就不同的視覺文化。環境的優劣，造成家庭、教育、城鄉、文化背景差異，分別了個人視覺形式、美學及藝術品味的差異，藝術才能絕對是經驗教育的結果。

　　人生的第一堂色彩課，是從睜開眼睛，嬰兒房周圍環境、用品、父母的衣著品味和家居擺設開始。幼兒期吸收性心智吸收了環境中的一切，形成適應、反應環境條件所賦與的能力。孩子從每天眼見的生長環境中吸取心智的養分，可惜臺灣孩子最親近的街道、幼稚園、城市景象，到處充斥著最原始、最強烈對比的混亂色彩，吸收的視覺訊息是錯亂與對立的，沒有優雅的基調或中間層次色彩，在缺乏任何藝術氛圍的環境中長大，一生「眼界」已定在水平以下，這是非戰之罪。

　　在我們不知覺中，臺灣短短三、四十年間，從美麗之島的「福爾摩沙」變成「東亞的醜小鴨」，是一點一滴，從我們流失的美感教育逐漸演變的。每一個人都應該以有力的教育方式，再度提升美感層次，補助環境不足，重新再學習，喚回優美的視

例圖1
《月夜》
高昕辰
成人　1999年

例圖2《馬》
詹麗華　成人
2000年

覺感性與詩情。

視覺感性並不是憑靠神妙的特殊天賦，必須透過後天眼睛的訓練和學習，使之敏銳與精微，就像音感的訓練一樣。不懂音樂無法教鋼琴，不懂英語無法教英語，這是肯定的，但是，不懂美術卻可以教美術，這是現行美術教育環境的現象。父母、老師在過往的教育中，多半錯過藝能科目，這是幾十年來教育失衡的後果。美術的專業性被輕忽，狀況就像學了幾個英文單字就能當英語老師一樣的輕率。所以，個人必須有美學素養，才能給孩子美的引導啓蒙。

我們在教自己真正該學的東西

教就是學，在傳統觀念中，教與學的角色被顛倒了。教與學是同一回事，是一個持續、綿延，時時刻刻都在進行的過程，教學是以身作則，教的人本著自己所願意學、願意相信，來選定自己所要教的，我們不過是在為自己所相信的想法、看法見證而已。

我們要針對的藝術教育，不能只是藝術創造，更要涵蓋藝術接受，重要的是審美情感和審美想像。成人必須自己感受性豐富，才能幫助孩子面對從意象、觀念、感情轉化成恰當的視覺結構。所以，新一代的父母，不可能只想啓發孩子的創造力而自己沒創造力，不可能自己沒有美感卻能培養出有美感的孩子。如果想延展孩子們的才華，先要重新喚醒自己的才華，並且具備素養和信心。

孩子的反應也在教我們怎麼教，必須從互動的教與學中，擴散到整個成長周邊的環節裡。日本音樂教育家鈴木鎭一(SHINICHI SUZUKI)要求父母學小提琴，再回去指導自己的幼兒，音感教育從幼兒期的家庭教育就開始了。視覺是一切的源頭，是所有感覺之先，父母從知道自己不足的「再學習」出發，才能掌握孩子視覺能力與生命美學的重要啓蒙契機，孩子的童年不能等待。

例圖1、2是隨班附讀的兩位母親的作品。兩位媽媽成為孩子的同學已經三年，她們在課堂上實際操作後，才真正感受到孩子創造力自由的珍貴。成人再學習，尤其同班同學都是幼齡的孩子，浸染在純淨的氛圍中，不知什麼是好壞，只有遊戲的喜悅，這才是真正的藝術。

參觀美術館的暖身訓練

最近幾年，臺灣的藝術活動突然熱鬧起來，從達文西 (Leonardo da Vinci,1452-1519)、莫內(Claude Monet,1840-1926)、畢卡索 (Pablo Picasso,1881-1973)、達利到馬諦斯，自古到今西洋名畫展出非常頻繁活躍，加上媒體報導，像大拜拜一樣吸引大批觀光藝術的民眾，一時間，掀起一陣熱烈的藝術風潮。

但是，不管辦過多少畫展或有多少人看過名畫，藝術畢竟無法一時看來或買來，像是在沙地上蓋樓房，「藝術」如果不能成為生活的素養，還是等於沒有進入真正藝術的堂奧。

例圖1
《蒙娜麗莎／改寫》
謝紹柔 9歲
2000年

欣賞藝術，但是沒有藝術素養的例證，在我們生活周邊隨處可以找到，毫不費力。最有力、最方便的例子就在藝術展覽會場中，大人嘈雜，小孩喧鬧，達文西的展覽更是在「請勿動手觸摸」的牌子之前，大人、小孩一齊動手「玩模型」，就像開賓士車的人吐檳榔汁一樣，鮮明、對比的印象在在顯示「我們沒有藝術素養」這個事實。

藝術畢竟是一件骨子裡的事，不是光看就會有的，站在大師名畫前欣

賞藝術，並不表示「有」藝術，如何「欣賞藝術」的這個行為，也是一項藝術。更精確的說，藝術不該只是「名詞」，而是「動詞」，藝術品不能代表藝術，只是藝術的副產品，藝術是一種生活態度，是在日常生活體驗的過程，是一種觀察及解讀世界的能力，是觀看事情的角度或處理事情的方法。

參觀美術館是藝術教育重要的一環，進入美術館之前，應該有相當的暖身準備，否則展覽場變成遊戲場，孩子不知所以然趕上一場大熱鬧，失去藝術教育的真義，也在啟蒙初期帶來負面的教導。

在進入美術館之前有重要功課，要讓孩子知道為什麼來，來看什麼。當孩子事先認識畫家的故事、繪畫的風格，甚至事先已找過資料、看過圖片，知道每一幅畫的創作背景，就能夠帶著期待的興致，在會場裡靜心觀看已經熟悉的作品，常常見到孩子們在展場裡無聊不耐的追跑吵鬧，家長帶著很大的熱誠，往往疲勞不堪地敗興回家。所以參觀名畫之前的引導，對培養孩子參觀藝術展，並養成喜好的習慣非常重要。

例圖2
《蒙娜麗莎／改寫》
李彥儀　10歲
2000年

多元多樣的現代藝術

古典大師的名作有它的時代語言與背景環境。當照相機、影印機替代了記錄、寫實的功能以後，藝術表現的方式在當代已大不相同，更多元、多樣的欣賞角度，會訓練孩子對藝術作品的彈性、包容能力。有時候只站在定點上觀賞古典大師名作，缺乏時代感的解讀，會對兒童造成困惑，誤以為一定要畫得那麼逼真那麼像才是。越低齡的孩子，越不可能畫像，錯誤的價值觀會造成孩子的挫折感。為了讓孩子能夠站在時代的立足點看古畫，在欣賞古典名作的同時，如果能提供不同時代畫家的表現風格與精神做比較、對應，就能夠有更廣闊的視角，更開放的胸懷，更正確的態度，接納不同時空背景的藝術大作。

例圖3
《蒙娜麗莎／改寫》
楊道生　13歲
2000年

從美術館到教室　藝術鑑賞教學的一貫作業

例圖1
《蒙娜麗莎的改寫》
費南多・波特羅
1977年

一九八〇年代以後，藝術鑑賞課程已經成爲歐美美術教育的重心之一，只在教室裡、在畫紙上不停描繪的美育方式太過狹窄，加入美術史和藝術鑑賞，才能培養整體的藝術觀。把握名畫展出，帶孩子參與、接觸，與世界名畫交集，是跨越藝術鴻溝的良機，也是讓藝術步入孩子生活，最自然的教育手法。參觀美術館於是成爲這一代美術教育重要的一個環節，引導孩子進入鑑賞之前的活動設計，是鑑賞教育不可忽視的工作。

「觀賞」在這個時代有新的定義，從前，畫是畫，我是我，到了二十世紀中期，後現代主義（Post Modernism）的藝術家努力想改變人和畫的關係，也想改變人們對名畫的刻板印象。現在，我們可以是看畫的人，也可以是畫中人，甚至是畫畫的人。小孩子在扮演畫中主角的遊戲中，結合欣賞、表演、創作，你是觀賞者，是畫家，也是自己的模特兒，三者合而爲一。

現代藝術的思潮更沒有邊緣和設定，孩子的想像無邊無際，在開放的意想空間中，結合當代的藝術思潮與名作觀賞，不只打破了美術教育一向只有描繪具體事物的呆板方式，增加靈活變化的部分，更容易讓孩子接受而且喜歡。藝術在不知不覺中溜進生命裡。

從遊戲中導入兒童藝術鑑賞教育，結合戲劇、舞蹈、音樂或扮演畫中人，可以拉近孩子與畫的距離。從故事的了解入手，認識畫家、扮演畫中的主角、到美術館觀賞名畫，以至改寫名畫，甚至展出小朋友自己的作品，互相觀摩、欣賞。這是帶領孩子進入鑑賞課程的一貫作業，完整、生動又有趣。從參與遊戲中，培養孩子對藝術的好奇和喜愛。

從名畫欣賞再創造

以參觀達文西畫展爲例，最好是把疏離的冷眼旁觀改爲熱切的參與介入，從靜態的「觀賞」到生動的扮演，小朋友穿越時間與空間的

例圖2《L. H. O. O. Q.》杜象　1919年

例圖3 《蒙娜麗莎／改寫》　黃正嘉　10歲　2000年

例圖4 小朋友 VS 蒙娜麗莎

例圖5
《蒙娜麗莎／改寫》
洪靖　6歲
2000年

界限，與藝術前輩大師達文西(Leonardo da Vinci,1452-1519)相隔五百年時空直接對話。

理想的現代教育目標是讓每一個人都是一個Renaissance〔文藝復興人〕。在歐美，Renaissance是指完美圓滿之人，是什麼事都能做的人，而這個字的原義就是再生、創新、突然的改變，再找回原始人類與生俱來的潛在本能。達文西就是Renaissance中最完美的範例，他可以文可以武，可以科學也可以藝術，是個兼具理性思維及感性和諧之人。這是現代整體教育的最高理想，讓孩子從藝術各個向度多樣接觸、參與，開發各種可能潛在的能力，也正是這個目的。

如果利用名畫大展之便，讓孩子走入文藝復興時代，達文西是再好不過的切入點，達文西透過《蒙娜麗莎》(Mona Lisa, 1504)，把油畫技術推到了最高峰。然而蒙娜麗莎滿載著盛名，風風光光地被讚嘆了幾個世紀，而且，一動不動坐在那裡對我們微笑已經五百年了。她不過是十五世紀義大利翡冷翠一個平凡商人的妻子，只因為達文西不凡的繪畫才華，在畫上留下了她神秘引人的微笑，幾百年來吸引人們好奇和讚歎的眼光，成了千古談論的話題。

然而，蒙娜麗莎不知是幸還是不幸，總是成為傳統教條的代表，現代藝術家想要表達創新的觀念，就拿她來大作文章。拉丁美洲現代畫家費南多‧波特羅(Fernando Botero,1932-)，擅用圓渾的筆法，把人物畫得圓圓胖胖充滿親近感，圓滾滾的蒙娜麗莎就顯現出原畫沒有的親和力。

達達主義(Dadaism)大師杜象(Marcel Duchamp,1887-1968)，惡作劇一般的在蒙娜麗莎臉上加了兩撇可笑的鬍子。幾千幾百年來，繪畫技術越來越高深，藝術也離我們越來越遠，杜象想利用這兩撇鬍子，打破大家的迷信──不一定要畫得像達文西這麼好才能當藝術家，才能享受藝術。每一個人都應該有自己的想法，有自己的創造權利，不應該盲從地跟隨古代傳統的方法。

小朋友也可以動腦想想，蒙娜麗莎坐在那裡一動也不動對著我們笑，已經幾百年了，或許她該站起來，換個姿態走走；看慣了她的正面美麗的臉龐，不知道她的側面可好

看？一向只看到她的手，手以下看不見的部分引起我們更多的聯想，她的腿美麗嗎？要是蒙娜麗莎生在這個消費時代，憑她獨特的氣質和美貌，穿上摩登、勁爆的現代服裝，是否一樣迷人？如果她有一雙美腿，畫家應該很想畫出來。達文西沒做到的，小朋友完成它。

杜象喜歡很幽默地在他的作品裡表現他反叛、顛覆的「觀念」。小孩子比大人更會玩，更勇於突破，從圖例中可以看出，隨著

例圖6
《蒙娜麗莎／改寫》
蘇柏瑋　9歲
2000年

年齡增長，孩子的思慮更細密，技巧更純熟，成人應該有更大的寬容、更深的理解，鼓勵孩子去體驗自己的視覺世界。

從教室裡的說故事進入達文西的創作世界，在扮演蒙娜麗莎的活動中，引發出孩子更廣闊的聯想。孩子本來就是創作的天才，當天才遇上天才，跨越時空的斷層，相互交輝、呼應，激發出閃耀的光芒。兒童這些充滿狂野想像力的獨一無二作品，即使在二十世紀名家的改寫之前，也毫不遜色。

在家養成創作習性的方法

　　許多家長明知孩子開心畫畫、遊戲很重要，可是又很擔心漂亮的壁紙、沙發會被弄髒，也難以忍受衣服，甚至畫面上塗得亂糟糟的，是不是該制止？會不會影響創造力？

　　其實，只要懂得方法，養成好習慣，一樣可以讓孩子盡情塗抹，也可以保持環境整潔，最怕的是看畫面很髒，就用「不守規矩」的大帽子責罵孩子。髒是有理由的，換做大人，不懂顏料使用法，誰都會把畫面弄得一塌糊塗，沒洗的筆沾上另一個顏色，或三、四個顏色一起相混，顏色一定混濁變髒，只要用乾淨的筆吸水、沾顏料，就可以解決。

　　建立幼兒期良好的塗鴉習慣，可以從一歲開始就逐漸訓練，在很自然的情況下，輕易的帶領幼兒探索藝術的奧祕。

以下是提供孩子在家創作的準備事項

1. 一個安全、專設的創作空間——應該有固定的空間和位置，一張大桌子，一面貼滿大紙的塗鴉牆，專用定點的創作所在。
2. 放置畫具的托盤——顏料倒在梅花盤上，水盆、吸水海綿……等所有畫具都放在托盤內，以免翻倒不可收拾。
3. 各種彩繪色料——蠟筆、色鉛筆、粉彩筆、麥克筆、水彩、廣告顏料、壓克力顏料，甚至水墨畫工具。

例圖1　《葉子的變化》　陳志東　6歲　2002年

例圖2
《葉子的變化》
蔡姵妤　6歲
2002年

4.不同大小、材質、顏色的紙類──蒐
　集各種回收紙使用，如包裝紙、廣告
　紙、紙袋、報紙、紙杯盤、瓦楞紙、
　紙箱，不必都用新買專用的畫紙。

5.專屬的多層畫具收納櫃──畫具分類
　擺放，養成歸類歸位的習慣。

6.工具──安全剪刀、膠水、滾筒、筷
　子、切割板、美工刀都要準備，但要
　教導安全使用的方法。

7.再生廢物收集箱──家中廢棄玩具、
　衣物、零件、包裝品……等都是很好
　的多元媒材材料。

例圖3
《葉子的變化》
彭睿輝　9歲
2002年

8.作品櫃或作品收藏夾──記錄孩子塗鴉表達內容與日期，這是孩子的成長記錄（但勿破壞
　畫面），然後收入專櫃保存。

　　硬體條件之外，就是規矩養成。

　●　帶孩子一起準備和收拾畫具──從準備到收拾、整理，是一整套的創作活動。開始時
要和孩子一起來，每一次都提醒步驟、方法，然後由孩子做，大人幫忙。再來是看著孩子收
拾或準備，習慣養成，以後交由他們自己整理。如果沒有建立好習慣並督導，每每讓孩子畫
完即丟下雜亂的畫具跑掉，美術教育只走到半路。

　●　在海綿上吸水──教導孩子養成畫完洗筆，立刻在海綿上吸水的習慣，起先也一定陪
在孩子身旁一段時間，時時提醒，直到習慣養成才能任由孩子自己獨立作業。

　●　每個孩子都有自己的工具──兩個孩子以上不要共用，一方面訓練自己照顧愛惜的習
慣，一方面避免爭執。

　　幼兒只有十五分鐘的耐性，不可以強硬逼迫，累了、煩了就該休息，一天反覆玩二、三
次無妨。

　　藝術就是遊戲，初時辛苦帶領，終能訓練獨立作業的能力。用遊戲心養成孩子接觸藝術
的喜好，但為了弄髒物品而處罰孩子，損失的是孩子對藝術的熱誠和喜歡，代價太大。所以
良好習慣的建立，專屬硬體空間的設定，會使塗鴉成為一件輕鬆又歡喜的日常遊戲。

解讀篇

術是工具，美是目的

藝術大師也向兒童學畫

　　繪畫上獨一無二，讓人一見難忘不可多得的原創圖像，一個可能出現在藝術大師傳世的偉大作品中，另一個可能是出現在四、五歲左右孩子的塗鴉裡。

　　大師必須經過一生的努力追求和突破，才能衝破視覺的慣性和約束，找到自己的風格、特色。但是，幼兒毋須用力，畫出來就是獨特的。

　　二十世紀有很多藝術大師從兒童畫中尋求啓示，開創出繪畫上獨樹一格的非凡成就，兒童畫的獨特、純眞、直接，就是藝術家窮其一生苦求不可得的原創精神。近百年來的畢卡索(Pablo Picasso, 1881-1973)、米羅(Joan Miro, 1893-1983)、克利(Paul Klee, 1879-1940)、杜布菲(Jean Dabuffet,1901-1955)……等這些大藝術家，終其一生，爲了打破過度高超的繪畫技巧，尋求自己獨特的視覺語言、符號，轉而向原始藝術，或向幼兒繪畫尋求提示與靈感，開拓全新的視野及可能性。大師一生走在尋求獨特的創造路程上，但是，從兒童畫中，我們赫然發現，孩子們一直就是原創的高手，初生的孩子正站在原創高點，在目的地上向大師們招手。

　　幼兒所有視覺圖像都是全新的，正因爲新鮮、純淨，還沒有受到成人世界繁複的、慣性的圖像污染，只看見形狀中最直接、最簡約的部分，這是每個孩子都具備的才情，直到看多了卡通造型、圖畫故事或成人指導，被外在反覆出現的熟悉造形所干擾、所取代後，才告結束。很遺憾的，這個讓藝術家終生追求，卻是孩子天生俱足的原創能力，每天在過度干預的教育中大量消失。

　　當然，不會有人刻意去扼殺孩子的才情，所有的過失都是無心或無知造成的。如果缺乏警覺，孩子這些未經學習、臨摹、指導，能見就能畫的原創力擦身就錯過。珍貴的不只是作品，是直覺的創作能力，只怕沒有認知和眼光的父母、老師，不僅不知道鼓舞，甚至批評、取笑，大大指導一番，這種故事在家庭、在幼稚園教育中層出不窮。

　　本來，隨著年齡增長，視覺的慣性逐漸加入，原創性的圖像自然就會消退。這時期該幫助孩子建立自發創造的價值觀，加強、肯定獨立思考的信心，以免承受周邊環境的侵蝕污染，喪失了自信。我們不應只是消極保護，甚至該積極主動啓發、激勵孩子活躍的創造習性，才是教育者的重責大任。

　　爲了證明幼兒可貴的原創圖形，以下幾個篇章，以二十世紀劃時代的大師與學齡前兒童的圖例呼應、比較，藉此呼籲教師及父母的警覺性，必須有發現幼兒原創才情的慧眼，維護稚嫩創造力的明確信念，才能提升鑑賞眼光，以免錯傷了孩子的才情。

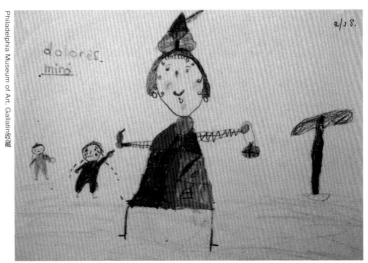

例圖1
杜洛蕾思・米羅
11歲
1938年

米羅與女兒

　　米羅是很善用隱喻手法的畫家,而隱喻是幼兒畫的重要特質。從其女兒杜洛蕾思・米羅的畫(例圖1)再對照米羅所畫的《詩人》(例圖2,石版畫),可以看到大畫家童心童趣的由來。作品裡展示了他動人的孩子式的單純象徵,以及孩子的敏銳。它的幻想和超越文字的詩情,經過誇大的簡化,以及精確特徵的抽離,造就了離奇的組合。「畫詩」的米羅,擺脫寫實主義的束縛,從女兒童稚的造形中得到自由、簡潔的啓發。

畢卡索的12歲與56歲

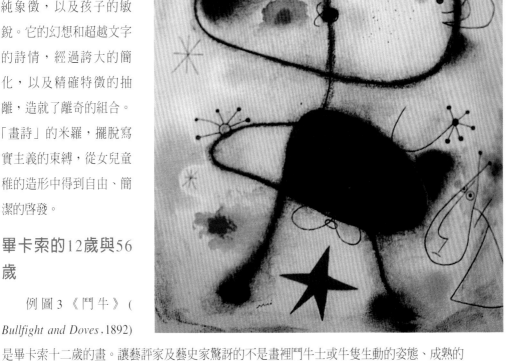

例圖2
《詩人》
米羅
1942年

　　例圖3《鬥牛》(*Bullfight and Doves*,1892)是畢卡索十二歲的畫。讓藝評家及藝史家驚訝的不是畫裡鬥牛士或牛隻生動的姿態、成熟的筆觸等這些超出常人的寫實技巧,而是在做為背景後方的人群。只用簡單的幾筆來概括觀賞的人潮,尤其是依稀能辨識的陽傘、仕女的象徵圖像。

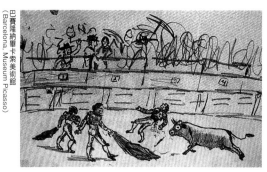

例圖3《鬥牛》畢卡索　1892年

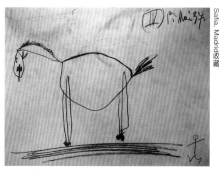

例圖5《馬》畢卡索　1937年

例圖4
帕洛瑪·畢卡索
7歲　1956年

這種概約簡化的筆觸，只有跨越過高欄、藝事功力成熟、轉化有成的藝術家才能到達，出自十二歲孩子，已經可以窺見他早發的才情。注意，天才不是因為他畫得逼真、寫實，天才令專家亮眼的是因為那個敢於不像的非凡能力。請看例圖4畢卡索的女兒帕洛瑪·畢卡索(Paloma Picasso)的作品與例圖5畢卡索五十六歲畫的《馬》(Horse , 1937)。

孩子多半在九歲以後都能夠畫得很像了，不過是比較像或不像一點的差別而已。但在這年紀已經不容易畫出令人驚異的原創性造形，天才型的藝術家就是能夠穿越寫實關卡，走出自己獨特的成功者，而畢卡索掙脫早熟的寫實能力，從兒女與西非原始土著藝術裡，找到另一種表達的語言。

克利與兒童

例圖6《他們都追在後面跑》克利　1940年

克利是表現主義(Expressionism)的大師，他一直追求表現物象表面看不見的內在，省略外表虛飾的、複雜的部分進入核心。孩子畫裡的純真、直接，讓他在經驗世故之後，回歸質樸。

例圖6是他六十二歲生命中

例圖7《兒童畫》克利收藏　1905年

例圖8《藍色山脈》康丁斯基　1909年

最後一年所畫，《他們都追在後面跑》(*Alles lauft nach* ,1940)孩子一般粗黑的線條，充滿幽默、諷刺性，比照他蒐集的兒童作品（例圖7），不難看出這些小孩子「老師」帶給他的靈感啓發。

康丁斯基與小男孩

　　康丁斯基(Wassily Kandinsky , 1866-1944)是抽象繪畫(Abstract painting) 之父，他從蒐集

例圖9
《兒童畫》
康丁斯基收藏
1913年

的兒童畫裡，找到簡化、抽離的曼妙方法。他認爲只有藝術家和兒童才聽得到物象內在眞實的聲音，他要畫出色彩的音樂性。

　　對照他四十二歲畫的《藍色山脈》(*The blue mountain* , 1909，例圖8）和他蒐集的這張畫家朋友兒子畫的馬（例圖9），可以看到他得之兒童畫重要的啓示。兒童的精確性、概括性、整體性，忽視了現實應用價值，孩子純淨的心眼不懂物質世界的價值，沒有偏見、沒有傳統的約束，具有異常的眼光和不受物質表象欺騙的能力。所以從兒童畫的感動中，他掙脫了繁複、瑣碎的部分，進入兒童眼睛直覺式的觀看。

例圖10《駱駝》
楊子毓
3歲半　1998年

幼兒驚人的原創力

　　我們往往驚訝地發現，大師一生最終極的追求，就是甩開既定的概念，衝破層層累積的視覺慣性，發現自己獨一無二的原創圖像，我們卻輕而易舉的在幼兒的作品中，看見張張都是原創，個個都是獨一無二。

　　以下的圖例，都是幼兒新鮮的眼睛詮釋的世界，每一張都前所未有，因為他們還沒有看過別人畫，也還沒有學會「學」別人畫，看鳥畫鳥，看駱駝就畫駱駝，直接下筆了，純淨、簡單，想都不必想，連什麼是原創都不知道，因為原創就是他，他就是原創。

例圖11《駱駝》
蔡元懷
5歲　1999年

　　「原創」是我們自來的所在，就像一個小孩本來就在家裡，不需要在外面找路回家。偉大的藝術家是一路尋索回歸的路途，有幸回到家門的少數幸運兒，有多少人還陷在迷途中失落方向，終其一生在歧路中徘徊、繞迴。

　　孩子一出生，就是在原創本源的家，不須帶著越走越遠去迷路，讓他摸索一生，看能不能再找對路回家。孩子認不得來時路，一生離散，可能永遠回不到家。我們多少人一輩子離開創造的源頭，從沒找到過家的。

　　你看見非常奇特怪異，甚至不成形的圖像，「它」獨特到完全超出我們視覺的預期或習慣，你更須提高警覺，珍惜它，肯定它，鼓舞它。才能讓創造泉源保持暢流。可惜，大人們總是對不熟悉的圖像存在排斥和預設心理，不只容易錯過，甚至斷阻。

　　如果虛心觀察童畫，最可貴的是，他們看見了我們已經看不見的單純、直接、純粹與獨特，他們不須像大人追求什麼突破、掙脫、放下，也不須擺脫視覺慣性的束縛，他們純淨的眼睛，穿透了物質世界的瑣碎外在，直入本然的核心。從以下孩子眼中的動物，這些

例圖12《駱駝》
張伯昇
6歲　1999年

原創圖像，如此有力的說明了他們自己。

　　駱駝有別於其他動物的最大特徵是駝峰，孩子抓到的是最明顯的象徵。從例圖的這些圖像，你看到了獨一無二的創意，這些都是原創的，都不是能教的。

　　例圖10橫畫一筆是身體，圓是頭，加上眼睛與似笑的大嘴，精確、直接，沒有一個筆劃多餘，駱駝的形貌自然、純真，毫不妝點鋪排。

例圖13
《駱駝》
邱浩維　4歲半
1999年

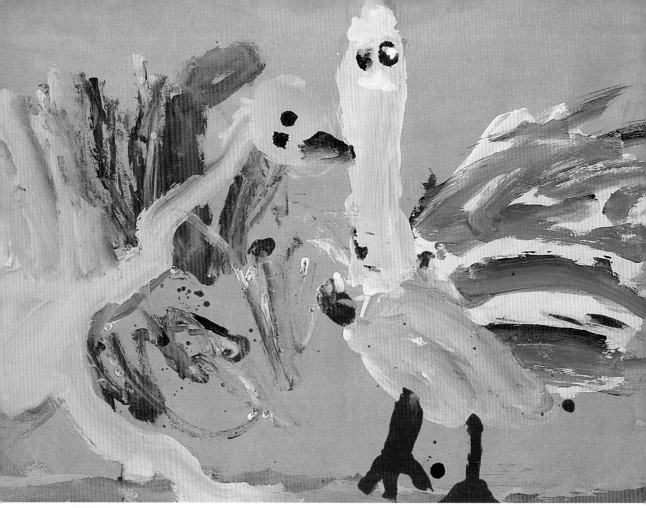

例圖14
《鳥》
吳家安　5歲
1999年

　　例圖11肯定有力的筆觸從頭部、頸項到身體，毫不遲疑。外加上去的眼睛和突出的兩片粗厚嘴唇，母子微張的嘴像是在交換唇語，大小相對呼應，表情生動，造型可愛又逗趣。

　　例圖12彎下身來的母親與小駱駝的親情描寫很生動。但是野心更大，除了描寫親情，還要兼顧情境。藍綠色為主的色調，沙漠綠洲的家庭和樂景象，有一種寧靜、安詳的感覺，小畫家已經懂得用色彩了。

　　例圖13為了強調駱駝的腳有關節，能躺能臥，所以畫了好多隻腳，都是誇張地彎躺著在休息。請特別注意中間下端那一隻，一筆就畫出身體與駝峰，一併概括，非凡的一筆，絕妙的一筆，畢卡索也不過如此。

用「發現」的眼睛才能發現原創

　　稍不留意，很多父母第一眼看到孩子畫得四不像，完全不是所能接受的，來不及多想，就當孩子的面直接說不像、不好。

　　不管用評斷，甚至是半開玩笑的態度，讓孩子覺得他畫得不好，都是在打擊信心。應該還在自由自在塗鴉的幼兒，當他們說不會畫時，就是一個警訊，宣告周邊干擾、傷

例圖15《貓頭鷹》 許珮瑩 4歲 1999年

害創意的負面力量已經出現。

人的視覺有慣性，喜歡熟悉、具體，排斥混亂、陌生的影像，這也是一般人不喜歡、不懂得抽象畫和兒童畫的原因。父母與老師如何穿過人類看物理的慣性，既可以不懂兒童心理學，也可以不懂什麼深奧又令人頭疼的美學，但只要懂得欣賞，鼓勵兒童親近藝術，勇敢創作，唯一的竅門就是放棄己見，放棄既定的設定、預期，以期待接受新奇事物發生的心情，讓所有呈現在我們眼前的童畫都是一個欣喜歡迎，都沒有任何排斥與拒絕。

所以，以「發現」的眼睛來看，就隨時可以看見驚喜和新奇，也看見孩子表達個人原創的巧妙用心。

例圖14的兩隻鳥造形都很奇特。左邊的鳥強調脖子的扭動，翅膀張開；右邊的正面對著你看，毫不閃躲。一般孩子畫動物大多畫側面，只有這種初生的、不知躲閃、不會考慮技術性，而且一畫就是兩隻，完全不同向度的切入表現，有觀察、有想像，精采組合而且相映成趣。這或許是平生第一隻鳥，沒見過、沒學過人家畫，一下筆就是從沒見過的、絕無僅有的，完全自己獨創的鳥。看看每一筆畫都很稚嫩，但都很肯定、自信。

展翅欲飛的貓頭鷹被精細地觀察過，每一隻羽毛都很有耐性地刻畫下來。正因為不管什麼好和壞，還不懂得考量技術上難易的問題，所以大膽、正面，直接對著臉畫出來，正好造就了例圖15這非凡的《貓頭鷹》。

童畫的象徵與隱喻

例圖1《馬》魏儀　4歲　1995年

幼兒不可能說畫馬就畫馬，畫飛機就畫飛機，即使是大人也不可能。所謂「胸有成竹」，描繪物體之前，必須在模糊的想像中，先確立清晰的影像，先有心像，才能具體表達畫在紙上。創造就是這個運作模式，在看不見的想像中捕捉，讓它落實成真，出現在看得見的具體空間裡，「無中生有」是原始創造的條件。

就像在電腦之前沒有人見過電腦，在照相機發明之前也沒有人見過照相機，開發兒童的原創性，最大的傷害是大人直接畫出示範圖樣，讓孩子模仿。希望孩子有創性，能率性畫出自己原創的圖像，在他動筆之前不能有示範或樣本，否則視覺會被框在已經存在的圖形，只會跟著照描、照畫，不僅完全失去獨立思考運作的能力，甚至造成依賴心理，沒有示範就不敢下筆。

從自然實物或實體照片，以及其他可能的教具引導觀察、認知，幫助孩子習慣自己捕捉圖形，確立心像，也能自己想了就直接下筆。這是培養創意思考很重要的關鍵。

例圖1，粗心馬虎的大人就是在這裡錯過了不起的大作。驚人的大膽、率真，每一筆都是那麼肯定，毫不遲疑，如果看不懂，再看，馬正低頭吃青草，四隻直直的腳，右方是馬尾，吃了草總要放在肚子裡，圓圈就是象徵馬的身體。注意孩子的邏輯，他們有自己的象徵符號、語言，那是現代藝術大師常用的手法，象徵、隱喻、暗示的現代藝術特質，在這裡一應俱全。

例圖2《馬》　徐浩瑜　5歲　2000年

例圖3
《馬》
包瑋琳　5歲
2002年

　　例圖2，這是個人風格非常獨特的馬的符號象徵。馬的臉非常強調地拉長，尤其雙腿；大腿被誇張描寫，因為那是健步如飛的重要工具。大、小兩匹昂首前進的馬，從闊步的姿態、頸上飛揚的鬃毛，可以看見雄風與英姿。之所以精采，是超越了我們眼睛所預期的、已成慣性的形式。

　　例圖3，馬的脖子很長，為了強調這個特色，真的就在畫面上畫了一個很長，甚至長過身體，幾乎不成比例的脖子，正又點明了這年紀的孩子會誇張強調某些認知重要部分的特色。轉折的身軀、翻騰的四肢，可以感覺到馬的躍動，加上背景天空藍調的明暗變化，造就出一個美感十足的情境背景。

塗鴉是創造的開始

例圖1　　　　　　　　　　　　例圖2　　　　　　　　　　　　例圖3

《塗鴉》　熊儀　2歲8個月　2002年

　　讓孩子盡情塗鴉，想像與創造就是從這裡開始，這是創造從童年展開的序幕。一歲多，拿了筆就畫，這是幼兒生命中第一次與創造的直接接觸，只要一張紙、一支筆，就為孩子打開了一扇大門，引他們踏向自我探索、實現的創造路。

　　塗鴉是生命初期一個奇妙的天賦本能，就如蒙特梭利（ Maria Montessori,1870-1952)所說，是一種來自內在、神祕的敏感度。這是生物從出生到成長初期，與生俱來但又短暫易逝的感覺力，這種本能的感覺毋須經過教導，就像昆蟲一出生就知道覓食，是再自然不過的事。儘管還不能表達，孩子生來已具有完整功能的精神生命體，必須經過一段長途摸索、演練，這個珍貴的內在精神生命才能夠順暢發展。也正因為深藏在隱密的心靈裡，只能藉著父母的了解提供刺激，舖排適宜的環境，把握這稍縱即逝的本能敏感期，從塗鴉開啟創造的門，因為，一旦進入社會嚴格規範的年紀，這個奧妙、短暫的創造驅策力會消失，而且是永遠的失去。

　　觀察一個安靜、專注塗鴉中的孩子，我們不能不相信他自己樂在其中。問題是這個應該被大力鼓舞、尊重的活動，常常被不了解孩子的父母所干擾——看到滿紙錯亂的線條，著急地要在畫面上找到具體的圖形，以為孩子不會畫，要教才會。

　　本來，四歲以前的幼兒還在命名塗鴉期，不論畫什麼，都是一片混沌，房子也好，鳥也

好，貓也好，全都是一團黑。如果大人開始插手指導，做了很完整的示範圖像，他們也跟著畫出了什麼，等於就宣告了這個自我探索旅程結束，獨立創造的作業到此為止。當幼兒開始說「我不會畫」的時候，就是信心喪失、依賴的開始，一旦孩子認為大人畫得比較好，知道好與壞的分別，就不再天馬行空，失去了自由自在的主創能力，這損失實在太大了。

例圖4

如例圖1、2、3這幾張幼兒塗鴉，正常發展且自由的孩子的畫面上都看不出什麼具體形狀，還是一片天真、隨興，像不像、好不好一概不知道，孩子自己可以在這堆錯亂線條中看到汽車、恐

例圖5

龍，或是親愛的爸爸。而大人因為已經完全失去了抽象思考能力，當然什麼都看不懂。

幼兒發育是從身體到影像，再發展向觀念，直觀想像的特質在這時期特別活躍，一進入學校，受邏輯或數據等以學科為主的教育方式影響，這個豐富的想像世界就消失了。他們本來具備藉圖畫表達所感知影像的能力，現在提早告別想像創意，錯失了生命最寶貴的財富。

成人必須有了解的眼光才能讀出孩子的才情，但卻往往沒有這種解讀天書的本事，不知道從兩歲前的錯亂塗鴉到四歲的命名塗鴉都是人的本然，一點也急不來，我們都曾走過同樣的歷程，全都無法替代。過早介入干預、指導，等於剝奪孩子體驗自我的自由，無意間造成自主性、自信心的喪失。

看看例圖4、5，這些早熟的圖像，來自成人過度的參與、介入，畫面看來是完整又具體，但有些是臨摹來的，更訝異的是，有些竟然是老師代筆的。托兒所、幼稚園裡處處可見這種不斷出現重複、單一、缺乏原創性、概念僵化的「作品」，這些早熟的圖像反覆拷貝著成人拙劣指導的軌跡，完全削弱孩子的自主能力，大人的無知錯殺了孩子的才情，令人遺憾。

例圖五張都是四歲半左右的幼兒畫，他們正常的發展應該是一片塗鴉，還畫不出形體。

老師教不出的原創性

「這真的是你畫的？」媽媽再問一次。孩子臉急紅了，辯說真是自己畫的。

媽媽又說：「畫得太好，一點都不像你畫的，確定不是老師畫的嗎？」

畫太好就是老師畫的，這是我們犯錯的關鍵

不懂美術教育的人總以為小孩比較笨，老師一定更會畫。畢卡索(Pablo Picasso)那句被再三引用的名言——「世界上只有一種人真正能作畫，那就是小孩子」，米羅(Joan Miro)、克利(Paul Klee)、杜布菲(Jean Dabuffet) 幾十年來也常被提出來作見證，這些大師的作品如鐵證般昭告大家，他們是如何借用孩子純真的眼光，才看見別人看不見的巧妙，才畫出原創十足的作品。

即使如此，還是有那麼多根深柢固的謬誤存在父母心底，難以拔除，認為小孩不懂、不會，總得要好好教，「教」就因此變得很危險。

就像所有運動的教練，不見得比他們指導的運動員打得更好，或跑得更快，道理很簡單，「說的比唱的容易」。老師、教練的專業技術，不過是幫助選手看清問題、突破困難，

例圖1《足球賽》陳亭汝　6歲　2002年

例圖2《足球賽》吳祈葳　6歲　2002年

例圖3《足球賽》黃彥誠　5歲　　2002年

上球場的終究是選手自己。老師的職責是發掘、理解孩子的特質，借力使力，鼓舞孩子勇敢地揮舞自己的原創力。即使老師自己，也常為學生的原創表現深深被震撼與感動。

　　所以，干擾孩子原創能力的因素無所不在，甚至不只是負面的批判與比較，即使是不信任、質疑的態度也都是傷害。不只在藝術創作的層面上，就是人格養成教育，「懷疑」都是極負面的情感。孩子被冤枉、猜疑，同樣也對成人世界失望、不信任，那是衝突、對抗的成因，小小一張圖畫是教育子女，也是教育自己的課題。

　　再說，畫得好壞，也常有起落的差別，這不是品管量產的商品。都市的孩子不熟悉昆蟲、動物類的題材，鄉野孩子對繁華城市景象陌生，我們須用更大的耐心探討，絕不是一句「畫得好不好」可以概括的。

　　從以下三張幼稚園孩子的《足球賽》，不論是人的造型、踢球的姿勢，描寫的角度，各有各的不可思議，完全超乎成人的規矩，雖然看來畫得相當完整，可是造型的稚嫩、純真，不僅大人畫不出來，更「教」不來，只有小孩能夠完全超脫預期，跳出了格局，讓你一看就明確地知道是畫人，卻各是從沒見過的獨特。

好像沒畫完 幼兒畫的未完成性

例圖1《鳥》謝佳純 4歲 2000年

例圖2《豹》陳劭杰 6歲 2000年

未完成性是幼兒畫的一大特徵

有些孩子的畫怎麼看都像是還沒畫完，就是這個原因。

第一眼看到畫紙上只有草草幾筆，形狀不清楚，背景沒塗滿，這些也許都還可以原諒，但是，對於做事、學習不認真的態度，很多家長可不能接受。也許是孩子從學校帶回來只畫個三、兩筆，完成度很差的作品，或是在家裡的第一現場，大人大費周章擺桌子、準備紙筆，弄妥一切道具，他們卻胡亂塗兩下，一點也不用心的就說畫好了，準備的時間比他作畫時間多出好幾倍，這時，大人最直接的反應就是失望或生氣，批評、斥責一番，總認為該讓孩子知道認真、耐心的道理。

或許，不認真的確不可原諒，但是在美術教育上，太認真還不一定是有道理。

幼兒沒辦法很完整的交代畫面，一則是生理的因素，四歲左右孩子平均只能維持十五分鐘的注意力，這時腦部的持續注意力很弱，隨年齡成長，以及刻意用心培養會逐漸增加；另一則是心理發展上的，因為還沒有足夠的成熟程度，尋找相關的連結，聯想主題以外有關連的事物。

他們只畫核心，只表達主題最重要的部分，只有意識型態的完成，沒有完整度與完成性。這個特徵非常需要被理解，很多放射性思考型、創造力活躍的孩子，被要求有耐性、完整交代畫面，塗滿背景，可是腦中不斷閃出的點子急著想表達出來，一面被斥責為沒耐心、不認真，內外夾殺之下，失去自信及熱誠就在這個關鍵點上。

例圖1是四歲孩子畫的《鳥》，在一堆亂線中找不到精確的形體，但是仔細端詳，每一筆畫得有力又肯定，這大半像是塗鴉，又依稀可辨的形，正在畫出成長的軌跡，這隻獨特的鳥，充滿煥發的原創才情，需要獨特而又敏銳的眼光才能辨識。

例圖3《竹》林宜蓁　6歲　2000年

　　例圖2是四歲孩子畫的《豹》，在一堆模糊的灰紫色中，只有頭部可以辨識，一切不明確也不完整，但是，不可錯過的，牠需要更悉心再看一眼，是偌大的豹頭，絕無僅有的構圖，令人震撼。例圖3是六歲孩子畫的《竹子》，找不到熟悉的視覺印象，只看到亂線飛舞中，朦朧的竹影。只有簡單的幾筆線條，加上背景的氛圍，巧妙地造就出一種如詩的夢境，但在「竹」這個主題上，似乎找不到我們習慣的形貌，正因爲這樣，更顯現意識型態已經完成，圖面上不會有完成度、完整性的幼兒畫特質。

　　如果不理解兒童繪畫上有不同的成長認知、發展，就會視茫茫，不僅錯過原創作品的可貴，更怕是傷害和打擊信心，影響孩子不再勇於獨立思考、表達自己。

　　懂得了解兒童心，熟悉成長不同的階段，才懂得賞識、肯定，孩子自發自創的精神才能獲得培養滋長。

繪畫是成長的經驗記錄

　　幼兒的畫是一種生命成長歷程的忠實記錄。小小孩生活經驗很少，即使經驗過，也不見得留下印象，但在三、四歲以後，會在塗鴉裡不經意地洩漏他們成長的軌跡。譬如過完農曆年後，不管什麼題目，老是在畫面上畫滿了紅色方塊，原來，四歲的孩子第一次清楚認識「紅包」，所以，沒有任何邏輯的，即使在畫小貓或汽車，也會風馬牛不相干的，把近期印象深刻的紅包，反覆畫在圖畫中。

　　幼兒只能畫出自己生活中深刻體驗過的事物，沒見過、不知道的東西，就不可能畫出來。一個在山林裡長大的孩子，畫山或樹會比都會兒童更生動、細膩，當然，如果他們家溪邊上有一座吊橋，或許比一般同齡的孩子體驗更深刻。我在美國的學生畫起橋來，就顯得容易而且變化多端。美國地廣，大橋、小橋非常多；臺灣北部橋樑很少，即使有，造型變化也不大，大多造型平板，跟一般馬路相差不大。要孩子去描繪「橋」這個題材，生長環境的經驗不夠深刻，難有生動的作品。

　　生活經驗對孩子的藝術表現影響很大，有時候畫不好的原因，就是因為題材根本沒見過，無從想像起。所以面對孩子的畫作，不能只用評審的角度審查畫面上表現好不好，更大的功課是利用這難得的資料，了解孩子經驗的軌跡，以及用圖像所傳達的訊息。

　　如果孩子畫鳥就像寫「人」字一樣，不能生動描繪鳥的姿態或相關的聯想，顯示很少親近地觀察鳥類，那麼就該帶他去觀鳥，不能只是苛責或訓斥說「畫不好，下次要認真畫。」就可以交代得過的。

　　孩子走過多少橋，領悟多少有關橋的認知，也會在畫面上告訴我們。畫面呈現的訊息，提供給細心、虛心、用心的教育者大有可能的線索去解讀孩子的語言。

例圖1《橋》吳岡　11歲　2000年

例圖2《橋》林元竣　5歲　2000年

孩子畫想的，不是畫看的

我畫我所想的，不是畫我看的。

———畢卡索 (Pablo Picasso,1881-1973)

我只畫我看見的，看不見的，我不能畫。

———庫爾貝 (Gustave Courber,1819-1877)

　　繪畫史上赫赫出名的兩位大師，相差六十年出生，創作觀念不只不同，還正好是相對立的兩個極端，這差異來自時代的背景不同，因為科技的躍進，照相機的發明，對繪畫觀念、價值，產生革命性的改變。這時代輪轉快速，幾十年的差距，人類的思潮大逆轉都是常有的事。

　　人類有歷史的幾千年來，所有的人、事、物都隨著時間湮滅了，剩下的只有博物館裡的圖像或器物，透過這些知名或無名的藝術家寫實的筆，在沒有照相機的漫長年代，忠實記錄了人類文明演進的足跡。但在一八三九年照相機發明以後，這個記錄、寫真的工作就交給機器去做了。

　　現代的美術，從畫「看」的，變成畫「想」的。畢卡索的素描儘管精確，還是得放棄與

例圖1
《駱駝》
陳昱嘉　4歲半
1999年

例圖2
《雞》
鄭智允　4歲
1999年

照相機的競爭，從畫眼睛看的「視覺」，轉去畫心裡想的「感覺」。如果畫看得見的東西，還有實際的參考點；畫看不見的心像，得先抽象地在心裡畫出圖來，這很難！而「大師」就是在這一條寫實到轉化的路上，能夠衝破具象視覺束縛而沒有被淹沒的倖存者。

畫「心像」是幼兒獨特的天賦，他們想到就畫，不知道什麼像不像，這是大師努力一生的最高點。難怪畢卡索要去跟兒童學師，大嘆道：「世界上只有一種人真正能畫畫，那就是小孩子！」

幼兒沒辦法依樣學樣，一筆一畫精確照樣描摹，或許有看沒到，眼前景物是一回事，我畫我的。這是因為還沒有寫生能力，他畫所想，非畫所見，但五歲卻正是才氣煥發的大好年紀，勇氣十足，能畫敢畫任何想畫的。這時用實物或圖片引導進入觀察認知，讓他們動手就畫，孩子心中有雞，下筆就是雞。心裡想的雞和別人的不一樣，正符合現代大師級人物「我畫我所想的，不是畫我看的」的最高境界。

例圖1的《駱駝》，從駝峰、面部的特徵，到善跋涉的雙足；如例圖2的《雞》，注意雞的神態、雞冠、雞腳等的身體造形特質，都是造型獨一，來自最原初，沒有任何視覺慣性痕跡的絕妙好畫。

八歲的繪畫的關鍵期

例圖1
《畫我自己》
王崇桓　10歲
2000年

不管將來是不是藝術大師，八歲以後，每個孩子都會到達一個共同點，都開始會有能力畫得逼真、畫得像。

這是一個分水嶺，每一個孩子都有美術創作潛能，但是，這個年紀是相當決定性的關卡，一個孩子能不能保持活躍的創發精神，就從這個基點拉開差距。藝術上被肯定的非凡天才，就是能夠跨越一般人都能到達的常規階段，並且加快速度，甩掉這個循規蹈矩、拘泥、約束的寫實關口，把一般兒童遠遠地拋在後面，他們利用視覺強烈的敏感度和記憶性，自由駕馭直覺，自在表露，當他們甩脫寫實的包袱，大師的途徑就隱然成形了。

哈佛大學教授加納（Howard Gardner）博士以U的圖形（如右下表）顯示人自發的造形能力發展，每一個人都有藝術的才情，在五、六歲時到達原創能力的頂端，是在與藝術家等高的頂點，隨著年齡增長，受視覺慣性的影響和社會化的趨勢，原創性逐漸下降、消失，八

例圖2
《母愛》
林釗華　13歲
2000年

歲到達繪畫能力發展的關鍵期，如果沒有突破並獲得應該有的助力引導，會一直停留在U的底部，一個人一生能畫的程度大約就只到這裡了。

時候到了，每個人都能畫得像，就像孩子學說話、學走，沒有證據顯示，早點會說、會走的小孩將來會比較有機會成為長跑健將或演說家，早一點畫得像的未必比晚一點畫得像的有天分，年紀到了誰都能畫得像，並不是早點畫得像的才情就更高。

對於有些能畫又愛畫，卻面臨技術苦惱的大孩子，老師不要以為只有教導石膏素描的技術才是唯一的方法。把成人才聽得懂的高深描繪技巧教給心智還不夠成熟的大孩子，就好比提早教小學生微積分，不僅沒有意義，反而揠苗助長，除了把孩子逼向技術的死胡同之外，對突破侷限毫無幫助，也會讓孩子因過艱深，不容易獲得成就感，逐漸一一放棄、遠離。

例圖3
《森林中》
陳筱書　16歲
2001年

一般家長的迷思是，還不到能畫得像的年紀，拼命要孩子早點畫像，已經畫得很像的則急著要他畫得更像，一旦覺得孩子在藝術上有才情，第一個考慮就是快快送去學素描技術，以便可以更快更像，這正好與藝術大師的途徑相反。真正偉大的藝術大師，一生所追求的，就是甩掉「像」的包袱，能來點「不像」的，才能開創新格，成為獨一無二。

例圖1、2、3都是成功轉化的例子。

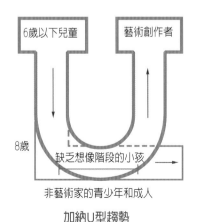

6歲以下兒童　藝術創作者

8歲

缺乏想像階段的小孩

非藝術家的青少年和成人

加納U型趨勢

例圖1是一個九歲的頑皮大男孩，畫一個黑眼圈、備受委屈、責備的自己，真情流露，筆觸自然。

例圖2是母愛，藉由一向不登大雅之堂的豬來表現，敢於突破約束，我們看見的是可貴的真性情，像不像已經不是重點了。

例圖3更以高妙的隱喻手法，畫出森林中矯捷靈敏的豹，大特寫，放大，再放大，直到只見血紅瞳孔的凝視，用強烈、誇張的紅調子，可以感受到緊迫的張力。

情緒宣洩轉移的功能

母親節到了，畫「親愛的媽媽」，很多小孩畫得很有童趣，看得媽媽又安慰又感動，但也有例外，小孩可不一定一個個都那麼甜蜜。

六歲的安安把媽媽畫成吊死鬼。小女孩本來酷愛畫漂亮的公主，但這吊死鬼倒是畫得少見的可怕，頭髮和舌頭長得很誇張，四周畫滿噴射狀鮮紅的血。媽媽看到畫的那一刻，一點都不掩飾的，當場掉下眼淚。

這時候，畫畫不是什麼藝術表現，已經成為一個表達的工具，比語言及文字更尖銳、更直接，小孩子無言的一切，就在畫裡說。有些孩子還不懂得把話說出來，就已經能在畫裡畫了，表達得很率真。他們並不刻意要表示什麼，也因為不刻意，所以純度更高，明度更亮。這是沒有聲音的語言，耳朵聽不見的話，要用很細膩、很開放的心來聽。

小孩子畫血腥、恐怖的畫，就像寫祕密日記在紙上復仇，老師或父母先別忙著以道德機會教育，要先發掘問題核心。不只是這個在畫裡處決媽媽的例子，我們也常常看到孩子在畫中把欺負人的壞同學殺掉，把自己變成救世的超人。將現實世界無解的委屈，在畫裡解決──這也是美術教育無可取代的功能。想像並不犯法，如果連想像都沒有任情任性的自由，這世界一定有很多人瘋狂。

孩子還幼稚單純，如果為了圖畫內

例圖1 《母與子》 姜智瑜 6歲 2000年

例圖2
《母與子》
林煜鈞　6歲
2000年

容「不正當」被責備，容易誤以為是為了畫畫才受罰，他們會學乖，小心的，以後不再畫真畫。當孩子開始畫大人想看的，童畫就從此告別可貴的純真，也關閉了疏解、溝通的管道。

　　讀童畫，不能只用眼睛看，要用心讀，要超越理性的批評或邏輯的解釋，還需要一點幽默感。成人如果沒有自我需求、自我防衛、自我尊嚴的麻煩，會以平衡、成熟的態度，讀出畫中的語言，看見畫裡的訊息，做為教導上檢視、調整的參考點。

　　圖怎麼畫或好不好不是重點，問題是，他們到底在畫裡說些什麼。

美是目標，術是工具

　　小孩子要不要學琴？要不要學舞？要不要學畫？答案是肯定的，不僅要，而且不能錯過六歲前重要的啓蒙期。

　　但是學琴不表示懂了音樂，學畫也不表示進入美術。多少小孩學了琴怕鋼琴，學了畫怕畫畫，甚至從此討厭音樂、美術。學藝術本來是爲了給生命帶來遊戲的快樂，如果爲了學藝術而不快樂，學習的大前提就錯了。

　　兒童期生活的重要活動是遊戲，「遊戲」正是藝術的本質。如果孩子不喜歡成人設計的「遊戲」，一定是教育的方法、技術出了問題，名教育家席勒（Friedrich Schiller，1759-1805）說：「一個懂得在生命中遊戲的人，才是完整的人。」不管教學重心怎麼變，唯一不變的是必須「好玩」。在遊戲中學習，才能吸引孩子，才談得上教育。

　　小孩子將來不是要當演奏家或畫家，不需要精湛的專業技術。雖然是從訓練「彈」和

例圖1《吶喊／改寫》劉書萍　11歲　2001年

例圖2
《吶喊／改寫》
楊豐鴻　11歲
2001年

「畫」出發，但是，新世代的藝術教學已不侷限在作「作品」的小範圍，而將重心放在精神昇華、人格養成的層面。

　　以美術為例，除了動手畫和做以外，必須延伸到藝術欣賞、美學、美術史這些屬於「認知」的課程，還要融入當代藝術思潮，目的都是期望能培育「素養」，造就生活的藝術家。藝術最後是要教會我們「看見」那看不見的美，目的是美，不是術。所有的樂器、顏料或技術、方法，都化成素養，從有形進入無形，成為心中的歌、心中的舞、心中的畫。

　　在這個大前提下，美術教育不一定要從畫圖開始，也可以從藝術欣賞下手，父母雖然不懂藝術，但是，中年級以上可利用圖畫資料，幼兒可透過說故事，一樣可以進入藝術。對於不懂美術又熱愛美術的成人，可以一面進修接觸，一面啟發引導兒女親近藝術領域。從藝術欣賞的角度切入，豐富的藝術史、多彩多轉折的藝術家生平，可以滿足中年級學生「知」的渴望。美術教學的效果，比起不知其所以然地畫了再畫，更增加了涵養的素質與深度。

　　從藝術家的畫作入手，一面做藝術鑑賞，一面從藝術家的理念與特質揣摩、領會。如孟克(Edvard Munch,1863-1944)的《吶喊》 (The Cry, 1893)是二十世紀最知名的圖像之一，畫中主角在畫面上驚懼、恐慌剎那間的表情，加上背景中不安、浮動、流轉的色彩線條，即便是幼兒，也可以感受到畫面上強烈的喜、怒、哀、樂等情感波動。

　　孟克驚駭的主人翁不變，抽掉一向是繪畫最重、最難的「描寫」部分，形的顧慮減除了，技巧的部分淡化了，只以色彩和線條的表情、感覺為訴求，孩子嘗試著用主觀的感情來鋪排畫中的情境，開啟對形、色的敏感度，抽掉了技術層面的掛慮，更全然地進入色彩、線條的情感體會，視覺感性就是這樣一步一步培養出來的。

指導者篇

美術教育通往美感與創造

過度指導的問題(一)　孩子有「畫不像」的自由

我不會畫,但我教孩子畫畫

「教」似乎是老師天經地義的責任,即使自己不懂美術,但是職責所在,非教不可,這時候的「教」反而是一種傷害,這就形成今天美育問題的癥結所在。

幾十年升學主義教育風氣之下,美術一直是學校最邊遠的副科。如果我們願意坦白承認,這個時代、這個社會懂得美術的人眞不多,懂得美術又懂教育的老師更少。但是包班制的幼稚園、小學學制,老師必須負責全科教學,尤其幼兒期利用圖像說明引發,以及繪畫、造型的課程有很高的比重,老師必須教自己所不懂的美術,因此,臺灣美術教育的現況可想而知。

例圖1
《蝴蝶》
鄭容　5歲
2002年

爲什麼要有美術課?我在許多幼教老師的研討會中發現,大多數老師都清楚美術課在培養孩子創造力、美感能力、想像力、生命情境……等功能,但對於如何達到目標,以及應該有的美學素養、專業引導,都覺得茫然無措。尤其,面對全班孩子錯亂的塗鴉,爲應付家長對完整圖面的過度期許,老師常常選擇示範畫法,或替孩子畫,或印好輪廓讓幼兒按圖著色。這些老師解決問題的方式,使得學齡前兒童的繪畫技巧超過了年齡,相較西方兒童原創性十足,充滿自由、獨特、天眞的表現,臺灣孩子創造力未經發展就已折損。

小孩子在我們教以前就已經在畫畫了,塗鴉是人的本能,幼兒在一、兩歲未經教導前就能自己塗鴉,就已經開始「創造」了。

「創造」是無中生有，在創造之前沒有這個東西，它必須來自無形與混沌之中。在愛迪生之前沒有電燈，萊特兄弟之前沒有飛機，「發明」、「原創」不能教，也不能學，是一種自然、自在、自發的質素。老師能做、該做的，是準備與提供自由、信任的訓練環境，訓練孩子充滿信心地「使用」自己的創造力。

例圖2
《蝴蝶》
劉錦翰　6歲
2002年

美術本來是幼兒期啓發創意的最好方式之一，如果沒有成人介入干預，四歲雖然畫不出具體形狀，仍然可以怡然自得，掌握意象，雖然是一片混沌塗鴉，幼兒依舊可以今天說是汽車，明天說是公雞，自由、自信地爲自己的塗鴉命名，他們不覺得自己畫不好、畫不像，面對一團混亂線條，孩子還有說不完的創造意念與故事。例圖1的蝴蝶，雖然還不能掌握精確的構圖，但是翩翩飛舞的身影，已經讓我們感覺到了。最可貴的正是這像與不像之間的神似，也正因爲不像，所以各有下筆的角度觀點，難能極了。

如果老師熟悉、理解幼兒繪畫上不同的成長、認知年齡，珍視這一段非凡的創作歷程，當稍長進入圖式期，生活經驗更豐富了，形式表達更成熟了，更可以暢行無阻，才情煥發地表現極富創性、天真又豪放的作品，從下個篇章的例圖中，即有明顯的對應。

例圖3《蝴蝶》
吳泓儀　5歲
2002年

過度指導的問題(二)　老師介入的尺度

例圖1《蝴蝶》
李冠緯　7歲
2002年

例圖2
《蝴蝶》
黃婕寧　8歲
2002年

從這三張例圖看來，小孩子到小學一年級時就會畫得「相當」像了，大約四年級時進入寫實期，就會「很」像。所有的孩子到這年紀都具備畫像的能力，也因為大半人到達這階段即無法突破「像」的制約，誰能夠衝破這一層關卡，掙脫「像」的約束，能夠在大家都一樣的寫實逼真之間，尋找到自己獨特的表達方式，那就是才情比較特別，突現的藝術大家。

孩子有不同的圖像認知發展階段

同為《蝴蝶》的這個題目，但這些圖裡有大特寫，有全景的描繪；有鳥瞰的角度，也有側角與平視。如果從幼兒期培養出充足的信心，讓獨立觀察、獨立思考、獨立完成成為生命的習性，不論任何年紀、任何題目，信手拈來，張張都是自己的獨特。畫「像」雖然已經是輕而易舉，他們野心更大，更能突破規矩，不僅鋪排自己獨特的情境，還想要能展現個人不同的情懷。

孩子的繪畫成長就像是身體發育，有不同的認知發展程序，勢必會長大成熟，老師或家長急切地要在塗鴉期的幼兒畫面上教出完整的圖像，以為這是教導，反而因此錯傷了孩子的創性，這種狀況在臺灣的幼稚園處處可見。

沒有實驗就沒有創造

愛迪生在發明電燈之前有上萬次的實驗，發明不是一次就能成功，沒有實驗就沒有創造。「實驗」——親自實際經驗是創造一定要經歷的路程，不可替代，這是從無到有，走過模糊、抽象，逐漸成形的必經過程。孩子在美術課程中自己思考、捕捉與試驗，正是

例圖3《蝴蝶》
汪仁鈞　11歲
2002年

一個養成獨立思考、獨立完成習性的有力方式。如果六歲前全腦開發已近大半完成，幼兒利用童畫無邊無際地探索，表達自己初生之犢的新奇世界，這個實驗創造的「過程」價值超過畫紙本身。過程重於結果，過度重視作品，逼使成人代替孩子畫得更好、更像，畫面是更好了，但站在長遠的教育觀點上，是把孩子教笨了，使他們更脆弱、依賴，更不敢下筆。

孩子是創作的主人

老師可以不會畫，但不能不懂孩子的畫。

在整個創作過程中，老師只是一個配角，用心提供可以蒐集到的資訊、圖片或實物，帶領孩子觀察、了解，有了對實體科學上的認知，孩子自有轉化成形的方式，至於表現在繪紙上的作品，不要批判、比較或修改，真正尊重創作的自由，孩子創造的信心就像新萌發的嫩芽，非常脆弱易傷。

畢卡索常常說自己一生花好多時間，學著「像孩子一樣」畫畫。幼兒正站在原創的起點上，對這看來無足輕重的塗鴉，老師能夠珍視、鼓舞進而到理解，這將會帶給孩子一生非凡的啟蒙，影響深遠。老師應該有高度理解和包容的心、驚喜和發現的眼光，解讀每一個孩子獨特的表達，走入他們多彩、豐富的內在想像世界。

繪畫蒙太奇

面對九歲以後高領悟、低想像，被有些教育家喻為危機期的中、高年級群，我們必須警覺孩子已經面臨創意思考能力的分水嶺。一個人能不能擁有活躍的藝術創造力，能不能突破瓶頸期，就看這時的引導和啟示。

到中年級，心智上的改變相當明顯，他們已經清楚意識到自己與周遭事物的分別，不再像童年時混淆了自己與現實世界的關係，從前可以和太陽、月亮交談，和貓咪、花朵做朋友，現在他們覺得幼稚可笑。而在美術能力發展上，強烈渴求描繪事物的真實面貌，已經不再以想像來主導了。

例圖1
《街景／拼貼》
林佑亭　11歲
1998年

這個年紀的孩子，感官已經清醒，心智也成熟到可以明察事物：他們渴求畫得逼真，可是又沒有技術能力逼真，眼高手低，加上批判力提高，已經看得懂自己畫得很差，而指導專業的比例、解剖、明暗、深淺等這些繪畫理論又還太早；在這些困境中擦撞、折磨，進入想像枯竭的谷底，一生創造力可能就停滯在這個階段。

現代藝術表現方式，很適合用來提升這時期孩子的困境，一方面有知識性的表達，可以知道所以然，一方面又可以避開太需要寫實功力的描繪壓力。尤其繪畫蒙太奇（Montage）手法就是一種很好的方式，這本來是電影的剪接手法，《侏羅紀公園》（Jurassic Park）裡恐龍吃人的恐怖景象，武俠劇《笑傲江湖》東方不敗上天下海的高強武術，都是暗房的高超剪輯技術，真裡有假，假裡有真，真真假假，虛實交錯。蒙太奇手法大都以照片混合畫或拼貼編輯表現，應用於美術教學上，對於突破寫實困境、創意啟發，有令人滿意的效果。孩子的興味濃厚，挑戰性高，滿足了想像力，也容易有成果。

剪下報紙的圖片，貼在畫紙中，想像從這裡開始延伸，如例圖1、2的建築物發展出相關的街市景物，有些畫的，有些貼的，交織成一幅獨有的都市景象。

例圖2 《街景／拼貼》 游豐碩 6歲 1998年

破除慣性的約束

　　家長的問題多半是「我的孩子沒有天分，不會畫怎麼辦？」但是萬一你有個孩子畫得又像又準，比賽得獎，專家也斷言他是天才，這也是麻煩。因為，要是父母不懂藝術，不知從何教起，一怕延誤孩子，二怕找錯老師，的確令人煩惱。

　　有些孩子上小學以後，視覺敏感、空間感很好，但家長帶來的作品，很明顯的，都是傾向觀察力細微、描繪精確這一類的，或是把熟悉的卡通偶像畫得可以亂真的一個模樣，或某些特別偏好的題材，同一個題目反覆畫，不僅可以描繪出各種角度、姿態，變化無窮，而且樂此不疲，有些孩子只畫恐龍，每一張都是恐龍，不管畫什麼題目，都是恐龍。有位家長帶來孩子的畫，他特別喜愛汽車和建築物，畫得又生動又有變化，形的描繪能力相當成熟，甚至超過年齡，可惜的是，在其他題材上，不想畫，也不會畫。

　　在繪畫方面，進小學以後還能獨立創作思考的孩子，已經非常少了，這年紀多半開始忙別的課業，如果對美術還存有一點點熱誠，說真的，那已經是上天特別的眷顧。但是面對孩子逐漸單一的執迷，不管是只畫汽車或恐龍，或超人、公主，一直只愛用鉛筆素描，不愛上顏色，都是警訊，他們沒有隨年紀增長獲得應有的啟發與指導，老是重複同一題材、使用同一工具，了無新意的反覆繞圈子，隨著成長逐漸無趣，也就停筆了。

　　在現在的學習環境，大半孩子的藝術天分不過是早點或晚點消失的差別而已。問題是創造的本質就是突破現有，另創新局，創造本來就不可能因循，如果孩子反覆使用同一種工具

例圖1
《躺著的人》
黃晴農　10歲
1998年

例圖2
《背影》
李柏樟　9歲
2001年

與題材,就沒有實驗和突破現況的創新精神,停頓是必然的。如果能夠鼓勵轉換使用不同的媒材,觀察、研究從來沒畫過的題目,用不同的表現方式,都是突破現況的有力策略。

　　例圖1、2,都是陽剛好動的男生的作品,帶領他們去關心軟性的題材,母親、妹妹也是人,還是女人,不是人人都是超人,一來突破了慣性,二來畫「人」本來就已經駕輕就熟,從已經很會畫的部分轉換,發現自己畫超人以外的題材也挺好的,容易獲得成就感。另外,換掉他們熟悉慣用的彩色筆,以粉彩筆來表現,也另有妙趣。

除了線條還有顏色

例圖1
《船》
許舒雅　5歲
麥克筆／2000年

讀者送來五歲女兒的畫，希望我提供一些意見。父母是電腦專業人士，對美術無所知，孩子從一歲多就開始自己畫畫了，幾年來也都放任孩子自己玩，看到孩子自然發展出的創造能力，一面是欣喜，一面也著急。

帶來的畫面上顯現出很高的原創性，造形上擁有相當流暢、可喜的表現能力，而且題材廣泛，能見就能畫，生活經歷隨手描寫，非常珍貴難得。可惜父母只提供給她麥克筆或蠟筆，繪畫材料太單一，小女孩的造形能力雖然高，但是因為沒有混色的經驗，所以完全不知道色彩變化及色調之間的關係。

美術教育的最終目標是培養創造力和美學美感，創造是天生，美學卻要教導。色感不能自然成長，美學是從人類長久的文化經驗整理出來的，冷暖色、協調或對比、統調的應用，像學音樂一樣，要不斷練習才能領悟。因為，不管線條、形式多好，原先細密、完整的構圖，一上顏色就失去掌控，長期習慣使用麥克筆，容易造成依賴、固定，這是很多人都有過的共同經驗。

例圖2　《船》　許舒雅　5歲　水彩／2000年

　　人類通常以線條開始塗鴉表達，隨著年紀的增長，必須從形的描繪，進入色感的開發，要同時兼顧繪畫上形式、色彩和質感等三大要素的平衡發展。六歲以前，用濃度比較容易掌控的廣告顏料訓練混色，體驗色的族群關係。更要注意多元性，除了蠟筆、粉彩筆、彩色筆、水墨、版畫等更多可能的表現法之外，還應該提供不同媒材，訓練三度空間感，經歷立體塑造的體驗。

　　孩子才情很好，是父母鼓勵、不干預的成果。但是，隨孩子長大，父母知道不足，老遠帶孩子的畫來找我談論研究，甚至雙雙親自來聽課，用心值得感佩。以下幾張例圖，讓我們看見系統化混色練習，許舒雅小朋友在擴展媒材使用前後，畫面上顯見的轉變。

　　例圖1是用熟悉的硬筆線條，船的刻畫描繪充滿了細緻的觀察與流暢的想像；相較之下，例圖2轉換為使用不熟悉的水性顏料，畫面上只有單調、僵硬的船身，完全沒有其他相關的聯想，表現力有明顯的落差。

　　例圖3、4是提供顏料系統性的混色練習之後，逐漸能夠自如掌控各式媒材表現的過程。

例圖4 《花》 許舒雅 6歲 顏料／2001年

人的動態觀察

　　眼睛是觀察的第一扇窗口，透過美術教育視覺圖像刺激，訓練孩子有意識地「看」，才能培養視覺敏感度與品味能力。

　　有些人觀察力很敏銳，對生活現象的反應敏捷；有些就糊塗帶過，渾然不覺。這些質素從幼兒期就逐漸養成，甚至在提高智能的教育觀念裡，及早在初生兒時期就開始視覺的刺激、培養了。

　　在畫面上，很容易測出孩子的視覺敏感程度。小孩子不是不知道人的手會彎轉，但是畫游泳時，人就像僵屍或稻草人一樣地站在水裡，那都是眼睛未經訓練，對周遭事物漫不經心，即使是知道的事，在畫面上也顯現不出來，這就是模糊的「隱性認知」。有時人畫得就像火柴棒一般僵直、單一，彷彿知道是知道，畫畫時又是另一回事，一切「知道」變得模糊、概略，無法建立確切明晰的影像。如果經過提示細節再觀察，集中注意力看得更精微，讓隱性的概念轉變成顯性的認知，「看」的方法被一再提示，視覺的敏感度才能逐日養成。。

　　幼兒對人體的認識還非常模糊，須帶領觀察、解析，最好的教具是人本身，老師和同學都是很好的模特

例圖1
《背影／紙漿》
黃新　12歲
2001年

兒。畫「人」不必著眼在精確的比例上，只要有觀念，不需要求精準。高年級就得要兼顧姿態、表情、動態、布局。油土是很好的材料，可以變換多種姿勢觀察，再下筆描繪，或如例圖使用紙塑，任何媒材都無妨，都是訓練敏銳視覺的工具。

例圖2 《背影／紙漿》　吳汶津　9歲　2001年

例圖1雖然不是從石膏素描教學法訓練技術，但是已經有足夠成熟的視覺感性來表現人體比例和肌肉、動態與力之美。

例圖2女生特有的唯美本質，把同樣題材，對焦在動態與情境美中，明顯對照出不同個體，對同一事物的獨立感受。

例圖3在主題鎖定人的關節彎曲動作變化上，小小孩特有的簡化能力，把肢體表達的單純、圓渾，十足童趣。

例圖3
《背影／紙漿》
卓冠瑜　6歲
2001年

轉換視點的描繪訓練

例圖1
《鷹／撕貼》
劉衽瑋　13歲
1999年

大家都覺得藝術家比較獨特，懂得在生活裡製造驚奇和變化，讓孩子接觸藝術教育，爲的也是養成這一分創造變化的特質。

愛因斯坦說，這個世界瞬息萬變，唯一不變的就是「變」。如何帶領孩子在這個急速變化的科技世代裡順應環境？不僅能接受變化，也能自己創造變化。變，就是藝術的核心，也是藝術家養成的重要訓練。

所以，美術課是在這個大前提下帶領孩子進入生命觀察，從不同的角度看，任何一個物體就會呈現不同的面貌，大一點的孩子，已經累積出一些視覺的慣性，畫動物順手就畫向左看，四肢立正站好，視點已經被固定，概念被養成，這種視覺逐漸固化的孩子，帶領以不同的角度，轉換觀點來看是重要的。

一支茶壺，或任何一個物象，放桌上平視，放地上俯瞰，再放高處仰視，左側看、右側看，甚至走遠看全景，或走近看特寫，用放大鏡貼近看細部。最有效的方法是用拍立得相機記錄每個角度，讓孩子從這些觀察記錄中，學會移動腳步、轉換觀點發現事物，因爲自己視點一移動，就會看見不同的面向。

藝術到了後來，所學的也不過是這種以多向度在生命裡看待事情的方法。從不同的角度看，任何一個物體就會呈現不同的面貌。上藝術課，要的就是養成這種藝術心、藝術眼，隨時轉換觀點，擁有因應環境變化轉換、順應、調適心境的能力。

例圖2
《企鵝》
許羽晴　6歲
2000年

父母也須教導自己「移動」，避免只用評審的觀點，只會考核畫面上的呈現，只驗收片面的成果。教育是一種在累積生命素質的過程，每一次畫畫都只是一次「創造」的練習，不是成果發表會。

例圖1從比鳥更高的鳥瞰角度，撕貼出盤旋老鷹的雄姿，在畫面上，我們看到完全伸展的雙翅，雖然只是撕貼，毋須筆來描繪，依然展現了畫面上的張力。

例圖3
《企鵝》
邱煦湄　9歲
2000年

　　例圖2從正面，又有些仰角切入，主角的企鵝在畫面上鮮明生動，落筆精準肯定，還能清晰地在畫面上看到豪放、大膽的筆觸。

　　例圖3以廣角鏡頭來攝取企鵝群的景象，後景的重色和模糊來襯托前景的主角，明暗、虛實相襯，連背景色也融入了畫面的統調之中。

概念畫的突破

例圖1
《飛天》
余姿霖　11歲
2001年

　　孩子五歲以後，脫離了一片渾沌的命名塗鴉期，掌握形體的能力逐漸成熟，能夠隨心所欲地畫出具體圖像，卻也同時面對另一種挑戰，在大量卡通影片、故事書插圖重複輸入的影響，孩子繪畫的原創性受到很大的干擾。

　　描畫一個媒體時代大明星的超人、灌籃高手、凱蒂貓、彼得兔或睡美人、白雪公主，幾乎已是幼稚園裡一種流行的風尚了。只見他們一靜下來就畫，一畫幾小時，而且都是千遍一律，反覆出現同一主題、同一個造形。在驚訝於這耐性之餘，也不禁懷疑，一再畫同一個圖形，會有創造力嗎？

　　只依賴固著慣性經驗，對身邊事物變化視而不察，反覆描繪既定圖形，就是概念畫，遇到這種情況，成人的反應常是兩極的。懂得教育的，知道孩子一再臨摹卡通，不能突破，影響創造力發展，難免指教批評一番；不懂教育的，以為畫得又像又好，到處誇讚炫耀。不管是哪一種情況，面對孩子越來越僵硬、固定的概念畫，如果能小心引導轉移，也能夠從這個基點突破，尋求進步。

例圖2
《鍾馗》
石睿涵　9歲
2001年

　　不論是讚賞或責備概念畫，都不是恰當的。畫什麼都好，孩子愛畫畫，能夠在其間找到樂趣和滿足感，這是美術教育的最大目的。在這個大標題之下，能把心思寄情美術間，就是孩子難得的資產，光是這個「喜歡畫」就有非凡的價值。所以，直接批評或禁止，會傷害對藝術的喜愛，更傷害了信心；過度誇讚，讓孩子滿足於臨摹的成就，怠惰於動腦、摸索、嘗試，都無益於概念性的突破。

　　美麗公主的童話世界誰不嚮往，就女孩來說，只有在圖像裡才能滿足做一個公主的想像，父母能夠做的是，先維護它的嗜好與樂趣，再來談突破。繼續畫無妨，但必須轉移價值觀，「彼得兔畫得很好，一百年來，全世界每個小孩都能畫，但是如果能夠自己創造、自己設計，是最難得、最值得讚賞的」，只要把價值觀確立在「自己創造」的榮耀，就會轉移孩子追求的方向，掌握學習的目標和最高價值，此外，刺激孩子運用原有的描繪能力去轉化，才是突破視覺概念的要務。

　　例圖中的捉鬼大師鍾馗，以誇大的表情，活潑的動態，比歷代名家的經典鍾馗畫，多了一分難得可喜的童趣；敦煌壁畫中的神祇飛天，雖然是美少女的化身，但因為仙子飄然飛翔的姿態，在畫面上斜角構圖的延伸性，帶來生動的韻律感。這些都是從概念畫中巧妙轉移的好例子，一則讓孩子滿足畫人的樂趣，也突破了概念畫的侷限。

平衡的美感

　　有一些抽象的美學大道理,很難用語言對小朋友解釋清楚。如「平衡」這一類結構上重要的概念,雖然在畫面上很重要,卻不能用語言直接指示。

　　有時候眼看畫著畫著,越畫越偏向角落,甚至完全偏離了重心,但是孩子正在創作的興頭上,才思湧現,半途介入糾正、提示或指導、修改,也會造成干擾,尤其成人指導者的威權慣性,難免直接批評,有些信心脆弱的孩子,反而變得手足無措起來。如果美術目標是在養成孩子獨立思考、獨立完成的創作信心與能力,打斷了工作的專注、熱誠,就像是把已經入睡的人叫醒來吃鎮靜劑一樣,偏離了中心。

　　一開始,孩子絕對不懂得畫面上重心的問題,如果用蹺蹺板做比喻,很容易就懂得了。從生活上取材,一些釦子、積木或鉛筆,在一個同樣的平面上擺放,畫面上上、下下、左右各角落,改變放置的數量,或在排列的秩序以垂直、水平或傾斜上移動改變,或在間距上變

例圖1《豹》蔡宛霖　4歲半　2001年

化，都是最直接的例證，當物件擺放孩子眼前實際操作，嘗試變化，千言萬語的描述，都比不上實際體悟，一切道理不說自明。

課前的情境布置及教材、教具的準備非常重要，這就是為什麼小孩子在家什麼都畫不出來，到了專業老師那兒能夠才思敏捷的道理。但是父母有心，同樣可以善做比喻，也可以巧妙利用實際物件當教具，或從實物的圖面觀摩研究分析，要讓孩子了解平衡的美感，並不如想像中那麼難。

從髮型、衣飾或家庭物品擺設，小至插一盆花、在牆上掛個飾品，大至空間的設計應用，在日常生活中，處處充滿普遍性活用的「平衡」美感課題。

例圖1幼兒畫的豹子，造型充滿憨氣又生動。整體看畫面上重心傾斜，加上了一條往右移動的尾巴，正巧妙的平衡了整個畫面。

例圖2造型調皮逗趣的豹，從畫面的右邊衝了出來，可惜主題偏在右半面，左半面加了地基線、枯樹、雪花，以及星空點點，不只平衡了畫面，也造就了情境的美感，畫面上從原先的「缺陷」，反而變得更豐富生動。

例圖3大膽的直立式構圖，豹的落點在紙張偏左的位置上，卻因為一條長長彎曲的尾巴，穩定了畫面的重心。

例圖3《豹》
溫文碩
8歲　2001年

例圖2
《豹》
陳雙　7歲
2001年

開發色彩感應力

　　色彩有表情、有感覺。要建立孩子對顏色的感受力，並不是給很多的顏料讓孩子玩或塗就夠了，開始時，或許很新奇，塗久了會厭膩、沒趣。色彩是非常複雜的學問，也不可能在幼兒期教什麼艱深的色彩學，但是，未來人生卓越的視覺智能的高低，幼兒期的激發不可輕忽，如果要養成敏銳、美好的色感，更應該在這時期有系統利用色彩具體、實務的方式，逐步練習導入。

　　現代都市雖然不能像大自然環境，提供足夠的養分培養孩子敏銳的色感，卻可以利用每天生活經驗體會色彩的感情。孩子很小就能感覺冷與暖的分別，火是熱的，它的色彩豔紅橙橘，這是暖色；海水是冷的，它的色彩藍裡有綠，偏向冷色。

　　但是，色彩千變萬化，它無法理出一個精確的定律，並不是壁壘分明的冷就冷、暖就暖，這就是藝術與一般事物的不同特質。有些紫的藍色成分多就偏冷，有些紫的紅色成分多就偏暖，不能一概而論。

例圖1《天空飛鳥》黃彥勳　6歲　2001年

例圖2《天空飛鳥》呂冠霖　6歲　2001年

　　幼兒在練習色彩初期不要畫具體的圖像，才不會爲了畫「形」，壞了玩「色」的興致。用簡單的連續線條或圖樣反覆變化顏色，把專注力集中在色彩的轉換上，甚至不一定要在紙上畫，也可以在生活環境中玩「找顏色」的遊戲，增加感覺的深度，甚至，逛街、郊遊都是訓練色感的機會。尋找同一個色，在不同顏色背景襯托下的感覺，街巷裡隨處可以取材。在家用同一個色的色紙，背景用不同顏色抽換，不管是對比或協調，因爲主題或背景不同，色彩的感覺清晰、明顯，甚至連語言都嫌多餘。

　　當天空飛過一隻鳥，是彩霞滿天的暖色，或是陰雨綿綿的冷調，就完全呈現不同的感情。例圖1、2，用同一個主題──「天空飛鳥」來感覺、襯托、比照色彩的力量。

示範畫法的殺傷力

例圖1

例圖2

如果孩子帶回來的每一張作品都非常好、非常完整，先別太高興，「好」的背後可能隱藏一些危機。

有朋友請我看看孩子的畫，這一對兒女一起上才藝班，畫面上構圖非常細膩用心，顏色也小心翼翼地填滿，可惜兩張一模一樣，畫題是「結婚」，途中新郎、新娘不僅位置、造型、布局、背景都一樣，連賓客人數也相同。

再看例圖1和2，兩個五歲左右的小朋友畫的鳥，鳥的大小、位置、方向都一樣，連翅膀的表現法也相同，整齊畫一的程度讓人驚奇。

美術教育的目的不是訓練孩子會畫「鳥」而已，還有更重要的目標。內行的老師都知道，創作前只要有圖樣示範，全班圖面都會一致，而且又快又好。孩子想不出點子或年紀太小畫不出來，當老師的總得想辦法教會他們，示範畫法是最快速的神效靈丹，但也是最快速的殺傷毒藥。

想要刺激創意，有些重要環節不能省略偷懶。教室必須針對不同課程，有情境布置、有教具、有輔助的相關參考圖片。描繪事物，一定要讓孩子能夠對描繪對象的影像確立、清晰，才能自己下筆，最好的方法是親眼所見或親歷其境，在課堂上講游泳，不如直接帶去游泳，但是，如果不能事事親身經歷，本然結構的認識就很重要了，如蜘蛛的八隻腳集中在頭胸部，不是平均長在身體兩側，孩子經過觀察、解析，心中有影像才畫得出來。

和孩子討論創作中的畫面，不要直接指示，問話、探討的方式才能逐步導引獨立構思的習慣。例圖3是在餵食的母鳥，例圖4的小畫家說自己畫的是在孵蛋的白鷺鷥。畫面上，主題「鳥」已經相當完整，老師要懂得借力使力，就畫面個別引發探討，透過巧妙的問話，孩

例圖3《鳥》彭閔　8歲　1999年

108

例圖4《白鷺鷥》
阮樂凡　5歲
2000年

子會讓自己畫的鳥有家、有情，也有各自的切入角度。

　　初期，帶領觀察是吃力也很辛苦的工作，但是，從更小開始，父母就須進行觀察力訓練，孩子的視覺敏銳度會因爲反覆再三的提示而增加，即使年幼也能探觸生命底處更生動的部分。

透視——只談觀念，不教理論

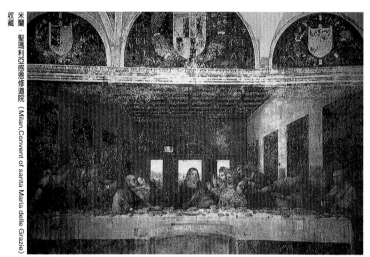

例圖1《最後晚餐》達文西　1495年

例圖2《最後晚餐／改寫》達利　1955年

例圖3《誰來晚餐》彭閔　10歲　2000年

從達文西（Leonardo da Vinci, 1452-1519）、達利（Salvador Dali, 1904-1989）的兩幅《最後晚餐》(Last supper)和孩子們談透視問題。

很難對小孩子談透視問題。透視技法是大學美術系的專業課程，當年老師自己學起來也學得很艱難，所以透視的觀念可以介紹給孩子，但不必談艱深的理論。

達文西在一四九五年這幅偉大的傳世作品《最後晚餐》裡，已經展現他相當完美的一點透視技巧。畫面中央，耶穌的頭部是消失點，透視線從他臉部向四面八方輻射開來（例圖1）。

四百六十年後，另一個天才達利是一個很懂得用二度空間（平面）來表現立體感的畫家。從作品中可以看見他紮實的繪畫功力，並且以古典繪畫的基礎再創新意的獨特才情，也看到第二次世界大戰後帶給畫家對人世幻滅無常的感傷，一個無神的浪子，再重拾對生命的虔誠及宗教的回歸。

這張幾百年後改寫的《最後晚餐》，雖然某些宗教團體批評太像通俗的商業畫而不予認同，但是，達

例圖4《誰來晚餐》陳映蓉　　5歲半　　2000年

利利用現代相片做資料，把油畫畫到如攝影的多重曝光效果，山、窗子、正中間的人體，重複畫在十二門徒之中，虛幻又實在，逼眞而又不拘泥在呆板的寫實描述裡，獨具個人風格（例圖2）。

　　九歲以後，孩子觀察力已經相當敏銳，觀察得到物品都有厚度，已經知道電視機不是畫一個正方形加四支腳架就是了，但又不懂如何表現透視，一方面眼高——有立體觀，一方面手低——沒有表達透視的能力，一旦被技術問題卡住，得不到相關的指導，就會挫敗，失去熱誠。

　　所以用簡便易懂的方塊平面拉出輻射線，避開令人頭疼的透視課題，幫助孩子了解深度，即使幼稚園的小朋友也可以探索到空間觀念，但是，教學重點在有趣、新奇的嘗試，絕對不是透視的精確。

　　改寫名畫必須像達利一樣，反應時代的精神和不同的創作理念，有新意、有時代感。以下兩張例圖，與達文西、達利並列，毫不相讓。

　　例圖3的十歲小朋友以拼貼手法，從雜誌、廣告單上剪下的圖片，有畫、有貼，畫面上虛實交錯，精彩多元；例圖4爲幼稚園小朋友，不只是第一次畫出空間的深度，三個人物表情、動作都相當生動有趣。

色彩美學需要訓練 打破色彩的慣性概念

顏色很難在單獨存在時分辨出美或不美，兩個以上的顏色在一起，彼此襯托呼應，就創造出協調或對比，優雅或低俗的意義。

一個人生長於原野，從清晨睜開眼，就開始在上美術課了。山林大地，不需要任何學理，從鮮嫩到茁壯，到枯落，草木以它本身變化無窮的綠，完美地展示了綠色漸層；炫麗的晚霞也是最極致的暖色統調教學，所以大自然上的是最完美的色彩課。

古人從大自然學師，不必學畫，自有美好的色感，從古文物遺產中優雅、質樸的風格，我們已經獲得很好的例證。色彩美學是從這些美感累積的經驗被整理出來的道理。

臺灣城市環境相當金屬性，街市招牌、鐵皮屋、張貼、垃圾，充滿俗麗鮮豔的人工漆料，小孩子缺乏美好的生長視覺環境，加上大人以為孩子需要視覺的刺激，常常給孩子鮮豔、高彩度的顏色用品，以為這才是健康、活潑，使得色感教育更形不易。

例圖1
《色彩練習》
徐毓庭　5歲
2000年

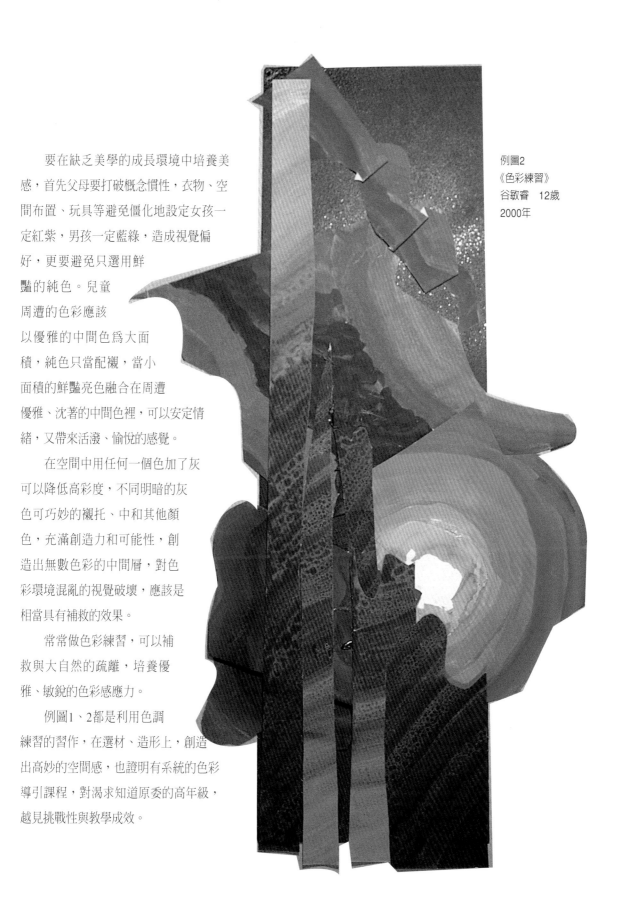

要在缺乏美學的成長環境中培養美感，首先父母要打破概念慣性，衣物、空間布置、玩具等避免僵化地設定女孩一定紅紫，男孩一定藍綠，造成視覺偏好，更要避免只選用鮮豔的純色。兒童周遭的色彩應該以優雅的中間色為大面積，純色只當配襯，當小面積的鮮豔亮色融合在周遭優雅、沈著的中間色裡，可以安定情緒，又帶來活潑、愉悅的感覺。

在空間中用任何一個色加了灰可以降低高彩度，不同明暗的灰色可巧妙的襯托、中和其他顏色，充滿創造力和可能性，創造出無數色彩的中間層，對色彩環境混亂的視覺破壞，應該是相當具有補救的效果。

常常做色彩練習，可以補救與大自然的疏離，培養優雅、敏銳的色彩感應力。

例圖1、2都是利用色調練習的習作，在選材、造形上，創造出高妙的空間感，也證明有系統的色彩導引課程，對渴求知道原委的高年級，越見挑戰性與教學成效。

例圖2
《色彩練習》
谷敏睿　12歲
2000年

畫中的感性與詩情

藝術家的眼睛必須看得很深，因為所有的創作，從視覺窗口的眼睛開始接收影像。如果看得深入、專注，存在所看之中，真切的進入看到的感覺，所以才叫做視「覺」。

現代人的生活太匆促，一般人只是匆匆瞥了窗外一眼，不知道自己在看，也看不出什麼，多半視而不見，就不能覺察自己、洞悉事理，所以「看而不見」，就會錯過很多真實和美好。

看見加上感覺，造成視覺的感性

有些人總是有能力把周遭事物加入了詩情，美化出優雅的品味，這種視覺感性不是神妙的天賦，可以透過眼睛的訓練學習。

藝術家經過有系統的訓練，能夠精確利用過去的視覺經驗，掌握重要的形狀特質，並且懂得運用這些形式來呈現想法、觀念。視覺經驗越擴展，越能敏感於周邊的事物，創造優美的詩性生活品質。

一般人自小被囚禁在狹窄的都市視野裡，視覺貧乏，甚至被混亂所污染，很難培養像藝術家一樣的美感能力。

理想的美術教育，要一面兼顧自發的創造能力，一面開發別的學科不能取代的視覺美感。美學的美術教育，捨棄瑣碎、細緻的現象描述，把深奧的美學原理化做淺顯的教材，成

例圖1《夜》蔡昀諭　5歲　1997年

例圖2《夜》張襲安　6歲　　1994年

了專業美術老師的挑戰。

　　當然，太專業的技術問題，常人是不必考慮，但若是有心訓練孩子經驗各種美好的視覺形式，可以從嬰兒期無意識的吸收學習開始，幼兒時期漫無目的的掃瞄，經由耐心地提示帶領，注視觀看和感覺品味生活中的美麗事物，從形狀、色彩、空間、明暗變化，每個人都可以訓練成敏感的觀察者，以及充滿美感詩意情境的的生活藝術家。

　　例圖2在一片死寂的黑夜裡，刷過幾筆灰藍色，迷途狗的小小身影，在黑夜裡更顯得孤獨。狗畫得像不像誰在乎，畫中的美和真已讓人動容，不再需要言語表述。

　　這些觸動我們感覺的，都是形色間如詩一般的情境。《夜》這個題目如果只落在外在的描繪，就不動人了。

多元時代多樣性表現法

例圖1
《夢／拼貼》
黃純軒　6歲
2001年

在紙上畫畫，我們常常顧慮像不像、好不好的麻煩問題，但是，偏偏「拼貼」要的是不像，越新鮮、越奇特越好，最好還能夠讓人完全意料不到，造成驚異的視覺效果，有時候甚至連自己都會嚇一跳。過去，畫畫或造形這一類的創造活動，都是事先努力構思、計畫，心裡有了構圖之後才下筆，拼貼藝術正好相反，它最吸引人的地方是所有的畫面結果完全不是預先設想好的。

從二十世紀開始，最愛作怪的達達主義(Dadaism)藝術家，非常偏愛應用現成的報紙、雜誌、廢棄的物件來拼貼出想要的圖像，甚至還有畫家還喊出了「畫布上的繪畫已經畫完了」的口號，意思是說，人類在紙上畫來畫去已經沒什麼新奇可畫了，他們不再講究把畫得好或完整、完美，反而喜歡拼貼這種像是偶然發生的，或是像看見正巧碰上的一些突然發現的奇特印象，所有在畫面上的都是意外出現的景象。

連畢卡索也喜歡拼貼藝術，有名的教育家福祿貝爾(Frobel)早在一八四○年開始，就在幼稚園裡讓小朋友剪剪貼貼，好刺激他們的視覺創造力。可見拼貼的藝術表現手法在百年來的盛行。

在學校裡有些老師很少讓孩子們自由的玩拼貼遊戲，但這是再容易不過，又可以不用學習的本事。如果常常又畫又貼，從過程中會累積出經驗、方法，會更得心應手。雖然一開始可以鎖定人或動物，但事先不設定最好，拼貼最迷人的地方，就是不能預計的「偶然發生」和「突然發現」的驚奇效果。

平常就從舊的書報、雜誌蒐集一些圖片，先不要想貼什麼，看看不同的圖片，從已經有的圖片來聯結。可以先設定主題是「人」，手上要有不同的人頭，有一些身體，又有手腳四肢，彼此抽換著比比看，有時同一個頭，一換掉，突然發現一個男人穿了比基尼泳裝，而且臉部的表情和手腳的姿勢結合，放在一起看，巧妙極了，這男生一副很不好意思的樣子。例圖1這種「組合」的方式，造成的效果，充滿意外的遇合，很荒謬，可是充滿幽默感。

也可用風景圖片和人共同組合，精彩的背景往往會增加戲劇效果。例圖2兩排中國式的老街上，正中站了一個人，這人像是張開雙手歡呼，可得注意看，這種拼貼藝術最會玩愚弄人的把戲，否則就會錯過，這人的手竟然是兩隻有功夫的腳。這個小朋友用的是顛倒和錯置方法，造成了畫面上讓人驚奇、讚嘆的感覺，這個創意點子真不錯。

例圖2《夢／拼貼》林威仲　12歲　　2001年

例圖3《夢／拼貼》丘利洵　6歲　　2001年

　　例圖3是應用各種個別的物品，分別來象徵五官，在畫面上似乎找到臉、帽子，也有鼻子、眼睛，可是都不是真的。這個像真又是假的，虛和實交錯的感覺用拼貼來表現，最容易達到震撼效果。

先減後加

還原成為一個孩子，每個人都能畫

常常有一些家長抱怨說自己很愛畫畫，但是不敢畫。

我的畫畫啟蒙班四、五歲的幼稚生裡，偶爾有幾個隨班就讀的家長，特地為治療「不敢畫」的毛病而來。你會發現，這些跟班的父母，不僅不比他四歲的同學們畫得更好，而且更拘泥，更不敢下筆。

為什麼不會畫？因為不敢畫；為什麼不敢畫？怕畫不好；怕誰？怕自己；怕自己什麼？怕自己畫不好。到了這年紀，畫不好沒人會責罵，畫不好也不會賠上幾千萬元，有什麼好怕的！怕畫不好的原因就是太想畫好，和學游泳的道理一樣，越用力游越游不好。

我們每個人平均都上了十年以上的美術課，不像遠古人類不用學，生活就是藝術，創作的本能把我們的生活推演、進步到現代。但是現在，反而越學越不敢，這之間一定什麼地方出錯，連本能都學丟了。

四歲的孩子因為不知道什麼叫做好，所以就不知道壞。大人畏畏縮縮地夾在畫畫就像喝水那麼容易的孩子群中，就像穿戴整齊出現在天體營裡，反而像個異類。所以，針對很愛畫又不敢畫的高年級或是父母，最好的治療法就是還原，當一個人還原成四歲的孩子，畫畫就只是遊戲，《聖經》上說，你必須還原成為一個孩子，才能進入天堂。

不急著教，或忙著加乘上去，好比山路上有泥土、大石頭擋路，要先清理障礙物，車子才能暢行。年長的人，已經裝了太多自我批判、自我期許，必須先減，一一清除這些創造上的塵埃，才能進入孩子純淨的領域，最好的清理手法是從抽象入手，避開敘述性的具象描

例圖1《細胞》王菊南　成人　2000年

118

例圖2《細胞》楊子毓　5歲　　2000年

繪題目，沒有了畫「像」的具體目標物，也就放下了要「像」的牽掛，有孩子的遊戲心，就沒有人不敢畫、不能畫。

　　例圖是一對母女畫的《細胞》，細胞沒有固定形狀，正可以天馬行空，但還是看得出來，孩子的畫更奔放、隨意。

表現篇

現代藝術的多元多樣

現代藝術的多元多樣表現篇

逆向的思考

現代藝術常常從偶發的、機會性的想像，找到可遇不可求的偶發可能。大自然間處處有形狀，如山川、花木的形象明確，容易具體捕捉形的存在。但是，有些景象卻是渾沌不明的，像海洋的波濤、雲霧的縹緲、沙丘的流動，這些都是難以捕捉的自然景觀。

「白雲蒼狗」這句成語很能貼切解釋所謂Found Art的現代藝術表現手法，從雲霧的變幻中去捕捉、呼應似有若無的具體形貌，造就很多奇特又巧妙的視覺意象。這是現代設計創意者常常在生活中發掘、應用的巧思，我們可以借用這些高創意族群的思考模式。

米羅(Joan Miro)是善用這種方式創作的代表人物，他時常在作畫之初不知要畫什麼，就先從身邊的景物，可能是牆面或天花板斑駁的雨漬，或地板的潑水，或剝落的油漆色塊，從這些條件出發，來呼應象形的Idea。不在事先設想主題，直接從生活中偶見的色塊捕捉靈感，他甚至逆向操作，讓顏色在畫布上自由流動，從顏料隨機造成的形找出主題。這與中國傳統水墨畫六法之一的「應物象形」，有異曲同工的妙處。

畢卡索(Pablo Picasso)也擅於打破完整的物形，擷取部分妙用，他常用曲線明顯的瓶子半面描繪出女性曼妙的胴體，精采的聯想力令人叫絕。他極偏愛的用腳踏車坐墊與手把組合的《羊頭》雕塑作品，就是典型的「應物象形」絕佳範例。

不管是米羅或畢卡索，他們都是想像的先鋒，勇於從固定的思考模式跳脫出來，反向思考、逆向操作，具備強烈的想像開創能力。

例圖1《無題》 姜柔安 9歲 2001年

122

我們也可以借用大師的思考方法，在生活中帶領孩子動腦想像，發現藝術，以這種方式來帶領孩子進入想像空間，是一種隨手可得的創意思考訓練，即使很小的孩子，都可以從生活中學習。

在繪畫課程中，改變過去事先設定題目，再慢慢推敲設想內容、創作的慣性，先在畫面上塗出隨意的形狀，再轉動畫紙，設想形態來構成圖像。

如例圖1、2，用不同形狀的顏色塗上紙面，孩子在隨機的色塊裡找出自己想像的圖像，不僅破除寫實僵硬的描繪，線條反而更自由，造形更隨心所欲，畫面也超越格局，更見活潑、有趣。

例圖2《無題》 陳仁欽 5歲 2001年

多元時代多元媒材的應用

「畫布上的繪畫已經畫完了。」幾千年來，人們在平面上畫圖，不管是紙、布、木板、獸皮或牆壁上，二十世紀的畫家說，所有能畫的真的已經都畫了。

現代藝術努力要突破的僵局，是要顛覆自古以來繪畫就是「美術」的定律，尋找另外的可能。但是，不管怎麼變，藝術一定是反映當代人的思潮與生活，絕對與時代關係密切。圖像記錄了希臘、埃及或漢唐盛世的光榮，圖像直截了當讓我們穿越時空，對人類不同的生活風貌一目了然。但是，我們也不免好奇，在藝術上，這個世代的人們將給未來幾千年的後代子孫看的是什麼。

藝術見證了時代的變遷，科技是這個世代最大的特色，現在的視覺印象其實已經大不同於從前，只是大家渾然不覺而已。從紐約現代美術館（Museum of Modern Art，New York）二○○○年冬季以「沒有結論的結局」(OPEN ENDS)為題展出一九八○年代以後館藏作品來看，大半是多元媒材應用、攝影和時下最流行的多媒體藝術（Mutimedia Instruction），真還沒有幾張中規中矩的「畫」，這與印象中嚴謹的、傳統的繪畫展出已經不可同日而語了。

敏感的藝術家從前所未有，而且是現代生活隨處可見，像保麗龍、塑膠之類，冰冷、僵硬，毫無詩情、美感的垃圾中，努力開拓新途徑，意圖在質樸、典雅的自然物質之外，找到表達藝術更多元的形式、更寬廣的媒材，或從生活上的廢物中尋找再生的可能，突破物項原有的功能。

所以，新世代的藝術表現已經非常多元了，不僅繪畫不在美術的範疇裡獨大，美術教育更不可以把孩子鎖定在用幾個顏色在紙上塗塗抹抹就算了事。多元媒材的應用把藝術拉回來

還給我們，每個人都跟藝術家一樣在生活、一樣在使用物品，也一樣可以應用廢棄物化腐朽為神奇。不需要什麼高深的藝術理論，Just do it !

在生活中尋找素材，對孩子來說是一個不費力的創

例圖1《紙袋》
李昀諺　10歲　2002年

124

例圖2《現成物拼貼》李宗桓　5歲　　2001年

意啟發課程。藝術無所不在，百貨公司的購物紙袋印刷單一無趣，如圖1在袋子上灑顏料，或刷，或用滾筒滾過再造，都可以展現無法預期的新面貌，加上亮光漆，質感高，圖案也獨有。

　　另外，喝過的紙杯、包水果的泡泡綿、鈕釦、廢棄的金屬零件，放在紙板或木板上，注意緊密、鬆散視覺上平衡的相互關係，以黏膠固定位置，再畫上顏料。如圖2、3的作品，不僅找不到原物的形貌，垃圾變成藝術，是另一種前所未見的視覺美感，令人驚豔。

例圖3《現成物拼貼》易行良　12歲　　1998年

認識協調色

到北歐旅遊時，我們常常被城市的優雅所震撼、吸引，這優雅的感覺來自都市的顏色、形式及建築質材整體的協調、統一，這些美麗的國度，每一個城市都掌握自己城市的基調特色。

室內空間或是衣著配色也一樣，如果能夠依循著同一基調，在色彩、形式、質材統整的大原則下巧妙變通，統一中有變化，變化中有統一，就會呈現協調的美感。優雅的中間色層有穩定、質樸、高貴的質感，影響著在那環境中生活的情緒和作為。文明越是深遠，從文化中累積的視覺美感也養成慣性，他們習慣優雅、質樸而協調的中間色，生活也養成優雅、質樸的品味，也更注重情境美感。

臺灣輕忽美學教育的環境，使我們丟失了美的文化，孩子不僅失去了原野山林，更沒有見過質樸、雅致調子的都市，加上睜眼看的充斥著對比及高彩度的室內、商品、街道、張貼，好像每天浸泡在一個混雜了各種顏色的大桶裡長大，眼界不可能高，因為從來沒見過好的、美的事物。此外，成人的錯覺，把孩子緊密接觸的環境空間，從嬰兒房、遊戲場到幼稚園，以僵化的概念設定，以為應該用俗麗的高彩度、卡通玩偶的造型，才能吸引小孩子的注意力。這些對色感的無感或錯感，誤導了幼兒色彩感受力的培養及開發。

色彩不可能隨年齡增長而自動優雅、成熟，須長期培養。臺灣孩子形狀的描繪能力太強，表面上看來，畫面完整、熱鬧，但是只偏限在形狀的、敘述性的、記錄性的描寫，色彩

例圖1
《山的漸層》
詹潔　5歲
2001年

多而雜，鮮豔明亮的螢光或高彩度的顏色，使得畫面混雜不堪，這是用多了不能混色的麥克筆的餘害。即使用顏料畫，都是停留、限制在著色的階段，色彩的感應度完全沒有開發，造成成長後美學品味的低落。所以，美術課程的設計，加強色感的部分，是這一代的當務之急。例圖是協調色的練習，簡化了形的描寫，著重在色的感應。從冷、暖色的漸層變化中，造就美好的視覺效果。

例圖2
《山的漸層》
莊慈　8歲
2000年

破壞再重建　另一種創造手法

每一次讓孩子畫自畫像，孩子們都很
刻意地想把自己畫得好看、逼真，甚至動手
整容美化，把自己畫得像漫畫裡的仙子、超
人。尤其，越到高年級越在乎，改來改去，
整張臉洗了又洗，紙張都弄破了，越在乎越
畫不好，最後還是不滿意，畫完就撕了。治
療這種狀況的祕方就是來點「不像的」，摘
取超現實主義大師達利(Salvador Dali) 創作
變形臉的意象，目的是讓孩子以輕鬆、自然
的態度創作，解除渴求畫得像的壓力。

達利的尖銳諷刺是出了名的，他不只
揭露自己，也揭穿別人。他讓人喜歡的地方
是他對自己的揭發，有些不可告人的，每個
人都有的感情變化，不管是幻覺、慾望、怨
恨、恐懼，他都能畫出來；他讓人不喜歡的
地方是太直接、銳利，拆穿別人的假面，連
崇拜他、追隨他的群眾都不放過。

圖1的《自畫像》(*Soft Self-portrait with
Grilled Bacon*，1941)，是達利自己虛假的臉
皮，唯恐偽裝的表面不堪使用，所以畫了一
些支架來支撐；圖2《沈睡》(*Sleep*，1937)，
是諷刺當時巴黎一群追求藝術又不懂藝術的
富豪、貴族附庸風雅的假面具，所以這些鬆
垮的臉皮也都用支架撐在嘴唇、眼皮，這些
比較不堪地心引力拉扯的凸顯部位，也因為
這些人比較有錢，所以用的叉架是黃金做
的。

達利的畫雖然充滿了嘲諷，但做為破

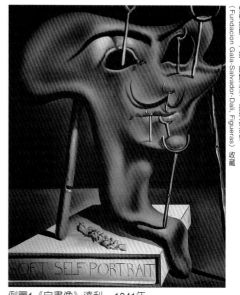

例圖1《自畫像》達利　1941年

例圖2《沈睡》達利　1937年

例圖3《臉》張家瑜　6歲　1997年

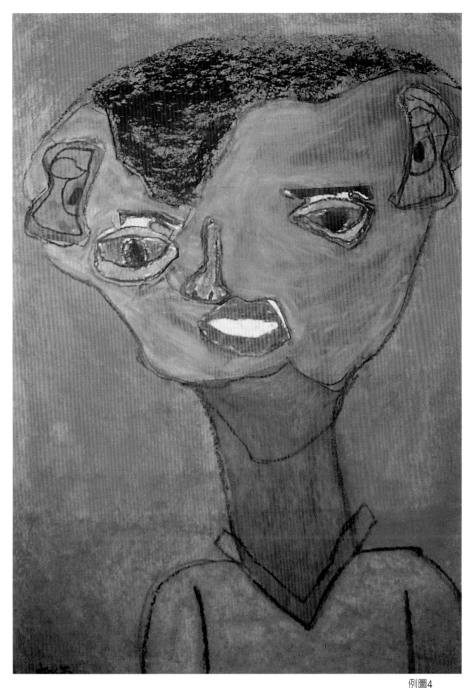

除孩子太要求寫實、逼眞的繪畫障礙，是一個非常好的借鏡。大師如達利擁有像照片一樣高妙的寫實技巧，但他還是能夠突破、變形。

從最具體、最熟悉、最嚴格約束的「臉」來開刀，以破形的手法，不管是拆解或扭曲變形，讓孩子畫好自畫像，然後剪下五官，再重新組合、安排，五官可以漂浮，甚至跨出臉形之外。孩子的焦點轉移到全新的形貌

例圖4
《臉》
李東儒 5歲
1997年

上，失去品評的標準，這時候，像不像都不再重要了，輕易地打開接納的胸懷。框架被解除，剩下的就是創意與新奇，還有來自放鬆的趣味。

把價值觀確立在創意的部分，打破追求技法的障礙。一面解放孩子對逼眞的堅持，一面給孩子破除再重建的觀念，藝術表現法裡，拆解和堆積一樣重要。如例圖3、4都是令人驚奇、從沒有過的新面貌，是引導打破固定界線的好方法。

小孩子也能了解超現實主義

　　一聽到要為孩子解說達利(Salvador Dali, 1904-1989)，很多老師、父母直說太難孩子聽不懂，不必費神。成人自己不懂，以為達利很難懂，也就認為孩子應該聽不懂，因此一再錯過兒童重要的啟發接觸。

　　以為孩子聽得懂的時候才開始教導，通常都太遲了。圖像先於語言、文字，不會說話之前，嬰兒已經用眼睛在看、在吸收學習了。這個所謂的「吸收性心智」(the absorbent mind)，正是名教育家蒙特梭利(Maria Montessori, 1870-1952)所強調，最不可忽視而最被忽視的。

　　對孩子解說「飛機」，一歲孩子能認識名稱就很了不起，但對二十歲的大孩子，可以從結構談到空氣阻力，到飛行原理，不同年紀有不同的解說方法。教育最重要的是要清楚孩子的理解、認知能力，用孩子能懂的言語表達。二十世紀末，先進的幼兒提早學習法，讓四歲的孩子懂得說幾國語言已經不是新鮮事，如果認為不可為就永遠不可能。近代太多例證證實，嬰幼兒於語言、文字、音樂方面的感應能力，已經遠遠超越我們過去以為的可能性。

　　如何向孩子解說達利？挑戰著教育者的能力。了解孩子的人都知道，小小孩大白天也在說夢話，孩子作夢，卻分不清夢境和現實，常把夢的和想的與現實混淆。他說他坐飛機來上

例圖1《夢》蔡佩庭　10歲　　2001年

課，你以為他說謊或吹牛，馬上曉以大義，那就錯了。為什麼童話故事只說給孩子聽，「童話」世界不是現實化的大人可以想像的。

達利用最現實、最精確的表現手法，誘騙你進入超現實的世界。例圖裡每一樣東西都很真實，但組合成不可思議的構圖。這種組合在現實不可能存在，這些荒謬不合邏輯地並列，大人硬化的頭腦不能接受，卻是孩子習以為常的世界。孩子和藝術家沒有那麼多邏輯，他們是同類，都是夢的行者，可

例圖2
《夢》
趙翊雅　7歲
2001年

以在現實無比的物質生活裡，以及漫無邊際的遐想中自由穿梭。試著帶孩子去了解達利的超現實主義作品，會驚訝孩子比你更容易接受，因為他們沒有那麼多頭腦。

　　例圖1，海面上漂浮著很多沙發，沙發上都是顯赫的公眾人物，仔細看每一個人的表情，有苦有樂，各異其趣。

　　例圖2，海上坐著的女人，臉是一部橫置的音響，正巧有兩隻眼，張得很大的嘴，還看得見牙齒。她的腳是手在水中。海上出現的門，門後有一輛駛向海中的汽車，有趣的組合又有延伸的想像可能。

帶來驚奇的拼貼藝術

盧加諾‧卡斯達諾拉‧泰森‧伯尼彌扎收藏（Lugano-Castagnola, Thyssen-Bornemisza Collection）

例圖1《因蜜蜂飛舞而引起的夢》 達利 1944年

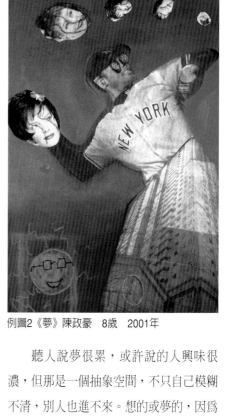

例圖2《夢》陳政豪 8歲 2001年

例圖3
《夢》
楊鈞庭 12歲
2001年

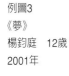

　　聽人說夢很累，或許說的人興味很濃，但那是一個抽象空間，不只自己模糊不清，別人也進不來。想的或夢的，因為沒有具體的外在，很難在紙上呈現。夢和想都沒有標準答案，誰也不能批評說夢得好不好、對不對，所以天馬行空，做為解放繪畫上太嚴謹、太拘泥的孩子，畫夢正是一種絕佳的治療轉化。每個人如果像達利一樣，可以把別人看不見，在心裡、夢裡的意象以圖式具體畫出來，既可以表達心跡，也可以抒解無法言說的壓抑。

　　達利(Salvador Dali) 做夢的技術一流。他不只記錄夢，而且還「作」夢。把想像中的景象片段組合、拼湊，造就了奇幻的

情境。每一樣東西看來都很眞實，並列組合起來，不僅怪異，而且毫無邏輯，例圖1的《因蜜蜂飛舞而引起的夢》(*Dream caused by the Flight of a Bee around a pomegranate one secomd before awakening*,1944)，從魚口中吐出老虎，老虎再吐出老虎，在現實世界根本不可能存在，無從解釋，也不可思議。

帶孩子來作一個夢，用達達主義(Dadaism)拼貼表現的方式，正可以解決一些繪畫技巧難以跨越的難題。蒐集報章的圖樣，讓孩子編織自己的情境。如例圖2，孩子把自己想像成從大樓建築長出的棒球手，奇異的是，投

例圖4
《夢》
鄭濰誼　9歲
2001年

出的球，竟然是一顆顆人頭。例圖3是一個瓶子長出像樹枝一樣的長手，樹枝結的果子都是一隻眼睛，瓶子、手、眼睛都很實在，可是又那麼的不合理。這些不合理的組合也挑戰我們的理性，完全符合達利以理性導引我們面對超現實世界的風格。例圖4是一個像「阿拉丁神燈」中的神奇怪物，又像是大力士，手上捧著相疊的幾部汽車，顯示非凡的神力，更讓人驚訝的是，一切都在深海之中，魚兒游來游去，海草也在漂浮。三張都是想像豐富的好作品。

寫生　幼兒是寫意，不是寫實

在談寫生問題以前，先問什麼是寫生？
為什麼要寫生？怎麼寫生？

　　寫意與寫實，都是繪畫上相當重要的表現手法。東方人喜愛寫意，畫空靈的意象，西方人注意實證科學，自文藝復興（Renaissance）以後，透過寫生的訓練，捕捉精準的外在形貌。但是在現代，不論是東方或西方藝術家的寫生，已經跨越了外表的描寫，相信藝術是自然的再創，不是自然的再現，寫意幾乎也是寫生重要的表現手法了。

　　美術教育家多半主張讓孩子多做經驗想像的記憶表現，不贊成寫實的寫生。三、四年級以後，孩子自然就能具體的表達他所看見的，利用寫生的訓練，只是為了讓孩子進入直接、親密接觸描寫的對象，面對面的觀察，破除死硬的概念，寫生以寫意的方式表現，就會是一個不錯的教學手段，但最忌諱要孩子逼真臨摹，照原本的樣子畫出來。

　　幼兒還沒有如實寫生的能力，他們直覺的以從前的視覺經驗作畫，雖然能夠以直接的觀察為依據，掌握眼前物象形式的能力還不成熟，但是，沒辦法逼真、寫實地照眼前景物畫出來。如果藉由寫生的方式訓練孩子更細緻的觀察，藉以整合、回憶過去的經驗，捕捉更清晰、確立的影像是訓練視覺敏覺力的好方法，但要留意，

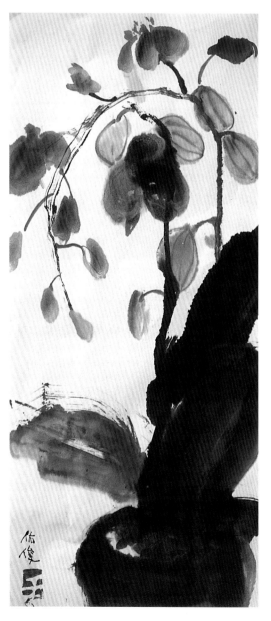

例圖1
《蘭花》
王佑俊　11歲
1998年

一定要讓孩子用自己的方式表達，千萬不可以苛求照眼前的景物描繪。

　　不管是風景或靜物，創造者有絕對的自主權，不須如實重現眼前景物，可以來個乾坤大挪移，將所有擺放眼前的物體打散，再重新編排、組合，或自由變形、移動、增刪。寫生課程重在重新體驗造形，通過線與形的運用，以及畫面上不同的安排布局，經營個體與整體的關係，再造自然。甚至也不一定是畫的，可以用拼貼、廢物利用、工業加工成品組合方式表現。

例圖2
《蘭花》
黃海銘　8歲
1998年

　　觀察寫生對象要看細部，更要看全面。要移動腳步，以不同面向觀察，畫家自己轉移，從不同的角度，側角、仰角、俯角觀看。靜物可以搬動，或放地上，或超過平視的高度，從細部深入結構分析，到與周邊相關環境的關係，色彩變化、層次的交錯與重疊，讓孩子自己就所見發表，成人再歸納、整理、提示。如果寫生運用得當，是訓練孩子觀察力很具效果的教學方法。

　　在此以三幅水墨的蝴蝶蘭例圖對照解析。同一盆花，看在不同孩子眼裡，所呈現的不同風貌。

　　例圖1以平視角度描繪全景，除了花、枝、葉，連花盆都仔細地描寫出來了。

　　例圖2的取景更拉近，焦點在花、葉的姿態、造形與色彩。

　　例圖3以大特寫，花為主題放大，占據了整個畫面。以不同眼光角度，呈現眼前同一盆花，可以取捨、挪移，觀點、取景，巧妙各自不同。

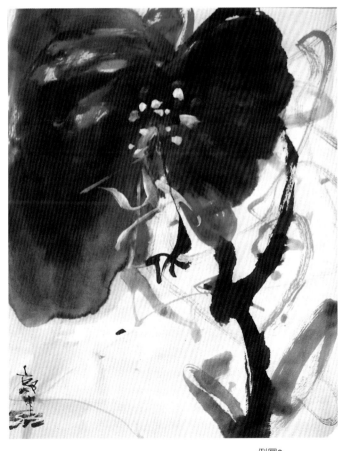

例圖3
《蘭花》
郭安立　6歲
1998年

水與墨的融合

例圖1《柿子》
孫廿　5歲
2001年

即使是才在學拿筷子的孩子，都可以「玩」水墨畫。如果自小把水與墨玩在手上，水與墨就會是一件很自然、容易的事。

國畫的意境深奧難懂，技法也艱深難學，成人都有過經驗，當墨遇上了宣紙、棉紙，常常失控，全盤皆黑，一發不可收拾。

水墨畫雖然是古老的中國文化傳承，但因為充滿了神祕及精神性的內涵，正是二十世紀初西方藝術所要追求的象徵與隱喻。米羅 (Joan Miro)、帕洛克(Jackson Pollock)、眼鏡蛇畫派(Cobra)這些畫家，常用毛筆、宣紙來表現，嘗試著使用筆墨表現意涵。就像這些創造大師一樣，孩子親近水墨，但並不要像古人那樣按部就班地臨摹，目的是使用水墨畫充滿特性的材料，在實驗中創造。

中國畫講究氣韻，寫意而不寫實，必須融入文人自己的學養、人格精神，其實畫的就是非常個人的情感心象。正巧孩子本來就是專畫心象的大師，他們應該畫屬於自己的心中影像，不必要再回過來學古人或別人的感情、看法。要孩子臨摹成人畫，就像小孩子學唱大人的情歌，只有不知其所以然的矯情作態。中國畫因為臨摹已經幾千幾百年了，了無新意到今天，才會淪落、凋零。

造形創意不要教，屬於水墨的表現素材知識、方法要教。這是國畫教學須掌握的精神，水墨畫顧名思義，水與墨是一體的，但用水比墨還難。水多了，滲濕過度，形體難辨識；水少了，墨色雜亂、枯澀。讓初學者先玩水和墨，把宣紙切割小塊，一來不要有畫什麼的野

例圖2
《花開了》
魏良有　6歲
2001年

心，就只是玩墨色，二來甩掉畫不好的顧慮，可以專注感覺水墨豐富的變幻。先要學習分出濃淡深淺的墨色，在水中加幾滴墨，調成基礎的淡墨，畫下來，再逐漸加一點墨調成較深，漸次逐漸加墨，由淡轉濃，再觀察紙上漸層的墨色變化。這是純感知的經驗，口述幾千次，不如自己體會。

　　初期的培養興趣最重要，應該有不同的紙、筆，像牛皮紙、廣告紙、包裝紙，不同的紙材與墨色相遇，會有新奇感受。藉此讓孩子更確立水墨畫在宣紙、棉紙上的道理。國畫爲了表現不同的情感，藉著各式運筆法、墨色和用墨法，造成不同效果。每一個部分都有很深奧的章法、技術，或許經過這一代老師的新觀念和努力，下一代的孩子有希望爲這古老的傳承帶來新意。

例圖4
《魚》
陳敬翰　8歲
2001年

　　例圖1爲五歲孩子畫的《柿子》，以簡單的幾個圓圈象徵，但是，每一個柿子的造型卻都有變化，墨色的濃淡乾濕有別，是一幅練習的佳作。

　　例圖2的《花開了》造形原創、獨特，水和墨自由自在玩在手上，筆觸直接、簡潔、豪放，有濃淡、有墨趣。

　　例圖3的彩墨《絲瓜》，也顯現了已經能自如的應用協調的色調觀念，即使在完全不同媒材表現方式的墨與彩之中，也展示了黃綠與不同墨色交融的協調感。

　　例圖4的魚體動態活潑，像是在水中翻騰，墨色畫在布上，渲染出層次變化，濕中有乾，乾中有濕，而且還在畫中題了詩，很有妙趣。

蠟筆混色的變化效果

教孩子畫畫，樹葉是很親近的生活素材，從帶孩子撿拾葉片開始引導。

觀察葉子的形，有圓、有長、有多角，再仔細看色彩的變化，同一片葉子，顏色漸層變化已經非常豐富；兩片同種類葉子再比，還是有深淺濃淡差別；再用放大鏡觀察葉脈，每片葉子的脈絡走向變化多端，帶來沒見過的新奇感；再有可能，用顯微鏡來看，看出細胞的千變萬化，都是值得探索的不可思議世界。

蠟筆是很方便又可以訓練色感的材料。它有很多特質，掌握材料特性，同樣能夠表達相當有趣的質感，不論是幼兒在家塗鴉、學校的美術課，或是成人作畫，都是絕佳材料。

掌握材料特性，練習增加熟練程度，幼兒期就可以有很好的色彩啟蒙了。

以下是蠟筆應用要項：

1. 蠟筆重疊相加混色，會做出新顏色，兩色、三色相加，能像水性顏料一樣，造成很多中間色層。照一般拿筆姿勢畫下來是線條，蠟筆切小段平塗可以塗色面，尤其手部肌肉未發育完成的幼兒，用短截蠟筆平塗畫面，可避免過度使用小肌肉而傷害手部。

例圖1
《葉子／刮畫》
呂嘉欣　5歲
2001年

2.訓練孩子線條的秩序整齊排列。

3.要用力畫，色彩濃度才夠高。

4.用手指頭塗抹，可以造成暈染效果。

5.可以用鉛筆在畫面上刮出造型。

6.畫在質地粗細不同的紙上，讓孩子感受紙質材料的不同效果。

7.畫完蠟筆，再用水彩刷過背景顏色，造成水蠟分離的朦朧感。

8.幼小初執筆的孩子應注意讓其握在筆頭，並在畫紙下墊幾層報紙比較省力，也容易造成
　塊面。

　　例圖1這張大特寫，一小片葉布滿畫面，其大膽、自信可見，氣魄驚人，連葉色由藍
到紫的調子變化，都給人說不出的美感。

　　例圖2景深拉遠，葉片的排列使得構圖很有趣，尤其，背景空間隨意塗的虛，與葉子
精細描繪的實，虛實交錯的朦朧景象，更證明孩子的偶發性創作，真的不是能刻意強求
得來。

例圖2
《葉子／刮畫》
吳芳瑜　4歲
2001年

用行動了解行動繪畫

行動藝術是什麼，或許很多人不知道，可能也從沒聽過，但是小孩子是遊戲的大師，簡單、直接反而容易明白。

我們讓孩子看一段行動畫派大師帕洛克（Jackson Pollock,1912-1954）五十年前潑灑顏料的創作過程錄影，孩子一點也不困難的，立即可以上場應用滴流的顏料，體驗肢體動作揮灑色料的感覺。以行動來了解行動繪畫(Action painting)，這種美術課沒有上課說教的呆板形式，孩子不只全神投入創作和理念的趣味之中，也認識了現代藝壇的傳奇人物帕洛克的生平故事。

這是一個美術教育啟蒙的美好開始。因為《畫家帕洛克》(Pollock)這部傳記電影和《臥虎藏龍》同樣列名角逐奧斯卡，「帕洛克」這個名字才在臺灣大眾媒體一再被提起。一九五四年，四十二歲死於車禍的帕洛克，不是為了什麼救國救民的顯赫事蹟成為現代美國人的英雄，而是因為他獨特的藝術表現方式帶來了傳統繪畫的革命，開創了令世界驚訝，從沒有人想過的全新畫法，也讓美國一躍取代了歐洲，成為全世界藝術的焦點。

平常看見的藝術「作品」都是已經完成、完整的，但是，「行動藝術」連畫家創作的過程也包含在內。帕洛克的 All Over畫法，是把大塊畫布舖在地上，畫家提著油漆桶繞著畫布，把工業性的大桶顏料用棍子、繩子、刷子甩在地上的大畫布上，有時候興起，甚至走進畫面中，或乾脆把顏料直接傾倒在畫布上。所以他的畫沒有上下起始，從四面八方，正著看、倒著看都可以，而且他的每一筆劃和線條都是肢體的表達，記錄著他的動作和韻律。

小孩子不用學，本來就是直覺作畫的專家，看圖中孩子們穿上雨衣，赤著腳丫，在肢體與色彩的旋律之間玩耍。沒有「上課」，也沒有什麼大道理，不必思考構

圖，也不須顧慮色彩，直接讓顏料透過身體的甩動，展現在畫布上，與色彩的韻律合而為一，直接從實際行動感受藝術，連解說都嫌多餘。

蒙特梭利(Montessori)教育法中強調，孩子的心智發展是透過動作發生，學習必須腦、感覺器官、運動器官三個部分配合，才能夠真正發生效能。孩子主動參與對學習尤其重要，加上以歡愉、隨意的集體遊戲方式進行，印象與感受一定更生動深刻，不教而教，在遊戲中自然領悟有得。

行動藝術是什麼，孩子可以以最直接、最具體的活動親身體驗，或許描述不出什麼偉大的理念，但是他知道，這個「知道」是真實的，這是把抽象具體化的理想引導方式。

孩子從直覺作畫，了解畫家、畫派，也上了一堂非常完整，包含群體合作的美學、美術史、美術鑑賞，精彩的美術課。而最可貴的是遊戲本身，經歷一場別開生面的藝術課程，孩子在生命的初期，已經有非常美好的開始。

從名畫中改寫轉化

　　「人」這個主題畫久了，孩子會排斥、嫌膩，但是如果以改寫名畫的方式進行，興味就會提高。

　　許多有名的畫家也深好此道，畢卡索（Pablo Picasso）改寫十七世紀，同是西班牙大師的委拉斯貴茲（Diego Velazquez，1599-1660）的《侍女》（*Las Meninas*,1656），足足畫上幾十張，每一張都有不同的表現方式。達利也從十九世紀的巴比松（Barbizon School)畫派米勒（Jean Francois Millet，1814-1875)的《晚禱》（*The Angelus*，1857-1859)改寫了很多張奇想的畫，足見改寫的手法，即使已經是備受矚目的大師級人物，也可以突破既定視覺的侷限，展現自己非凡的創造力。

　　在改寫之前，賞析很重要。一幅名畫能夠跨越時代而不朽，一定有一個孕育畫家創作的時代背景，以及藝術家個人獨特創作風格，其實孩子雖小，視覺辨識能力已經相當敏銳，已

例圖1《晚禱／改寫》楊鈞庭　12歲　　2001年

經能夠記憶、分辨，而且畫作本身充滿故事性具備吸引力，改寫名畫的課程，一來是賞析，再則是啓發另類思考創作，一舉兩得。

《晚禱》是熟悉得不能再熟悉的名作，這兩個人在日落之時祈禱的神情與姿勢，是舉世皆熟悉的。如果把改寫的條件設定在兩個人的姿勢。光是在空間上的轉移，就大有可著墨之處。教學時應該先設定條件，可以在這幅名畫中最爲人所熟悉的特色裡選定一個重點，其餘可以變換，如果特點沒有設定保留，可能改著改著，完全出了格，連神仙也認不得。下方這三幅畫，孩子們掌握奇特有趣的姿態神情，與原畫大異其趣。

米勒來自農村，田園生活是他最動人的描述。孩子沒有相同的背景經驗，但是他們有自己的生命場景，角色、色調、身分都可以任意改，時空大挪移，從兩百年前，進入時光隧道，意外的視覺效果令人驚奇。

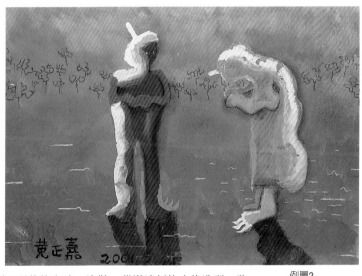

例圖1雖是同樣姿勢的男、女兩人，但是造型、服裝超越時空，來到了現代的海濱。泳裝、稚嫩清新的人物造型，憨氣可愛，與原畫的凝定、沈重大異其趣。

例圖2孩子雖然小得還沒有能力掌控人物的精確性，也正因爲如此，人才能有如此奇特有趣的姿態神情。幼兒畫需要更具慧眼來挖掘，才能品味其珍貴的原創性。

例圖3改寫的想像能力和技巧藝高膽大，甚至只留下被概括簡約的人形，超越了大孩子的瓶頸，勇於簡化細節，捨棄有形敘事的交代，實屬難得。

色彩的情感力量

例圖1《竹》
王柏育　6歲
2002年

我們身陷在一個色彩戰爭的時代，電視一打開，隨處可以得到有力的證明，這個色彩繽紛的廣告世界，挑戰每個人的視覺和心理。

冬天的化妝品廣告用暖色，夏天用冷色調，營造冬暖夏涼的同感心，刺激人的採購欲求。戰地裡戰士的野戰迷彩裝，以森林的綠色偽裝掩護，誰能想像戰場中穿著鮮艷對比的橘色軍服，保證成為鮮明的標靶。

做為現代人，不能不破解色彩的密碼，如果不懂得掌握顏色，就會被顏色掌握。日本人的侵略，已經不再需要一槍一彈，光是精緻、優美的現代消費產品，一隻可愛、逗趣的凱蒂貓或豆豆龍，就已經賺進多少日幣，成功征服了世界各角落的大人和小孩。生在五光十色的現代，暴露在二十一世紀消費爆炸時代的陷阱裡，沒有色感又不懂色彩語言，是相當脫節的。

例圖2《竹》黃中昕　8歲　2002年

我們可以閉上眼睛假想，這個世界如果沒有顏色將會是怎樣的風貌？

因應生活所需要，掌握用色的目的和情境，有知覺、有學問地去應用色彩的功能屬性，善用色彩彼此對應相處的關係，精準掌握色彩的力量，不只在生活裡製造美與詩的情境，也等於掌握了視覺世界的致勝先機。

顏色很難單獨存在來評定好壞，相鄰並排的兩色以上會造就彼此的意義。有些顏色放在一起很搭調，有優雅的協調感，也有些會被彼此對抗，帶來焦躁混亂的衝突性，有些顏色相混鋪陳了一種蒼涼幽遠的情境，又有一些造就了溫暖奔放的感覺，色彩的力量值得我們來探究。

同樣都是竹子，例圖1的竹與背景都是藍綠色，例圖2也以藍紫同系的描寫，畫面同樣呈現協調、沈靜的視覺效果，例圖3的主題竹子雖然用非常大膽鮮明的紅色，也一樣用高彩度同暖色背景，似乎彼此融入，感覺依然是協調的。但如應用冷、暖色並置的手法，就會產生強烈的對比效果，如例圖4，紫竹放在黃色中，感覺就非常鮮明、搶眼。

對比與協調感，運用色彩的力量，可以造就我們設想的情感效果。

例圖3《竹》蕭造崴
6歲　2002年

例圖4《竹》
陳冠仁
5歲　2002年

從材質變化領會「質感」

例圖1
《椅子》
許羽晴　7歲
2001年

很多東西的形狀、顏色都一樣，可是比較起來，質料差很多。許多仿冒、複製品都是從「質感」中辨識出來的。

現在孩子太依賴知識性的灌輸，太少手的觸摸親近的體驗，不容易了解質感的變化。利用日常廢棄物創作藝術品，透過變換材料及親手實際操作，對於材質的粗細、軟硬、輕重，可以馬上進入視覺及觸覺的立即領悟。如金屬的冷硬與布料的柔軟，感覺直接、深刻，超過了語言的描述，甚至能從練習中品味出每一種不同材料的美感特質。

讓孩子動手做一把椅子實驗，透過對椅子的認識和研究，設計造型與材質變化，探索材料多樣的可能性，椅子在生活上的功能取向，也左右了它的造型和質感。一把椅子在火車站候車室與高級宴會廳，或在空間狹窄、擠迫的天花板下，它的大小、寬高，使用的造型是古典的婉約、細緻，或現代的簡潔、活潑，有高雅、莊嚴，也有便利、通俗，都該列入實用功能與美感兼具的考量。

統一的多樣性，乍聽似乎很艱深、專業，其實是從不同材料中找到媒材的秩序和同質性，孩子起初分不清材料的屬性，會把所有質材都放在作品裡，正是老師教導質感的好時機。

在一個作品上，質材的統一基調是很大的重點。金屬類與樹枝、樹葉等自然材質同

時擺放當然不搭調，但是，開始必須笨拙地摸索，長期練習下來，孩子以身旁廢棄物的塑膠、紙類、布、纖維、金屬、木頭轉化創作，已經開展出對物體所得到的觀察與經驗記憶，他們會驚訝地發現，生活上很親近的吸管、冰棒、塑膠杯和碗，都有相同屬性，能夠巧妙地被應用轉化成為創。看圖例中作品，不管是用吸管、塑膠碗，或布來組合的造型、質感，都別具匠心。

利用生活廢棄物品來活潑質材的經驗，讓孩子生命體驗更擴展，是父母也可以在家準備，而且也容易實施的美術造型、質感課程。

例圖1統一的保麗龍材質，用倒放的碗，去除不必要的部分，讓椅身、椅腳一體成型，椅腳上的花飾，應用包裝盒內常見的小碎粒組合，精巧的用心，美感與材質的整體感兼有。

例圖2所有的材料應用都從「透明」這個基調出發，塑膠統一了材質，透明也是組合的要件，掌握兩大要素，作品呈現了對立體造型相當成熟的領悟。

例圖3紙材與竹材的結合，扶手是竹籤，椅腳是竹叉立起來的，最讓人驚奇的是椅背，膠帶用完後的硬質內圈切半。

例圖2《椅子》莊皓云　11歲　2001年

例圖3《椅子》蔣秉翰　7歲　2001年

從結構進入「形」的解析

例圖1《無題》
呂筱萱
8歲　2001年

有一位家長很誠實的承認，雖然表面讚美著孩子的畫，但實在一點都看不懂，更誠實點說，甚至覺得孩子的畫很混、很差。

也真難為這些父母，明明覺得不好，為了建立孩子的信心，仍然咬著牙，照舊讚賞一番。可惜，要說服別人之前，一個人定要先說服自己，孩子雖小，不見得好騙，終究會從蛛絲馬跡中發現真實。

無數的父母疑惑著，為什麼畫面上看不到所期待的繽紛色彩和豐富情節，這美術課上得不知所云，一堆找不到具體形象的線條，光是粗的、細的線在畫面上亂跑，什麼美感都沒有。

這些問題一再被問到，我們才真正驚訝於這一輩父母真的不懂教育，更不懂美術。

看多了西方傳統的《聖經》耶穌誕生……等這類早期故事性表述的古畫，或是描繪宮廷盛事、王公貴族奢華生活等，我們的視覺已習慣了文藝復興（Renaissance）或古典主義（Classicism）時代的表現方式，想像中圖畫應該有豐富的內容或情節性，當然習慣了這些已經畫了幾千年，描繪模式已經登峰造極的題材，我們的眼睛先入為主的輸入了既定預設的模式，但是，就像人類過了幾千幾萬年農牧生活，不管多麼習慣，我們不可能再回到從前的生活方式，同樣的，這些古代的繪畫技巧表現不管多好，也是幾百年

例圖2《無題》李昀翰　10歲　2001年

前的觀點概念，不是現在的。

今日的兒童為什麼要上美術？上完了美術課，畫完了運動會、遠足記、夏令衛生、美麗的公園，或蝴蝶、長頸鹿，美其名為訓練想像力，值得反思的是，畫了這些題目以後，我們從美術課裡學習到什麼？這是過去以至今天美術教育的方式，但卻不一定是二十一世紀現代美育的方向。

如果一直停留在描繪事物或敘說、闡述故事的層面上，美術課上完，還是沒有美術。因為真正屬於美術的，要進入基本的結構分析，就像音樂的旋律、節奏、和聲，初學者一定要從這裡進入，美術的形、色、質感，是視覺世界構成的基底，如果透過對抽象形態的練習接觸，才能擁有生活上的解析構造與機能設計的能力。

例圖1、2、3都是一些點線面的組合變化練習，找不到具體熟悉的影像，但卻是重要的造形基礎課題。父母可以看不懂，卻不能排斥，因為我們已經有足夠長的時間，足夠多的例證證明，過去上了十幾年傳統的、描繪的畫圖課，結果還是沒有藝術。

例圖3《無題》黃思翰　6歲　　2001年

開發色感從混色練習開始

有一個朋友到英國念書,但卻說很討厭英國的城市,因為走來走去,到處都是「灰灰黃黃的」;也有一位小學老師說,看得獎的世界兒童畫作品,覺得顏色又髒又暗,歐美教育活潑、開放,怎麼孩子個個心理不健康?

臺灣這一代的成年人,因為成長過程習慣了高彩度的視覺環境,也沒認真上過什麼色彩課,又讀了一些心理病徵的書,以為這些「灰的、髒的、暗的」顏色就是心理不快樂、不健康的徵兆,因為小時候沒有經過色彩訓練造成的種種謬誤,造成很多偏執觀念不自知。世界上有些文明深遠的國家,色彩的中間層次應用得非常多,也偏好品味優雅、高格調的中間色,尤其,歐洲一些歷史悠遠的都市,都有非常優雅、統一的城市基

例圖1

例圖2

調。從一個城市、一個室內空間,或一套衣服、鞋子到帽子,一系列的色彩,都有統一的、基礎的色調,就像音樂的調子一樣。

「統調」與「灰階」這些色彩美學,必須有系統的練習,才能應用表現在生活上,在色彩教學上,黃色調就是畫面上的色彩,用黃色來統整。畫面上有時也加了不同層次的灰色,降低太鮮豔的高彩度,增加色彩的中間層,《蒙娜麗莎》(*Mona Lisa*,1504)永恆的神

例圖3《色彩練習》林宜蓁　4歲　　2001年

秘、朦朧，來自加了不同深淺的灰色漸層，顯現更有內涵深度的色彩之美。

　　要訓練色感，首要知道顏色的來源及色的族群關係，兩個或三個顏色相加，學習體驗色彩的變化，對比的黃加藍是綠色，但混出來的綠色，個別與原黃、原藍有協調關係。色感一定要親自演練，使用水性顏料、蠟筆或粉彩筆，只要不依賴不能混色的彩色麥克筆，任何年紀，都可以從色彩的變化裡訓練感覺。

　　六歲前或初接觸混色練習，使用廣告顏料比較能掌控效果。幼兒可以先在調色盤大格上給兩個色，以一個色做基礎，如例圖一樣，逐次沾上另一個色畫在紙上，漸漸加深。不要限制形狀，孩子可以感受色彩像樓梯一樣，漸漸爬升變化。也可以依照以上方法，加入灰與白，孩子會自己發現「色調」。

　　美感不會隨著年歲自然長大，色感和音感一樣，一定要親自演練、體悟，不能從語言、文字來「知道」。不論三歲還是八十三歲，都可以重新訓練色彩感應力，唯一的祕密是去「用」顏色、「畫」顏色。

沒有作品的美術課　藝術欣賞

作作品並不是美術唯一的教育法。有時候一堂美術課上完，或許沒有成品，但是獲益更大。

越是高年級越有對「知」的渴望，光是不知其所以然、千篇一律的畫，反而不如偶爾穿插藝術鑑賞或美術史課程，更能引發熱情和參與感。

孩子喜歡聽故事是天性，尤其藝術家曲折、奇特的生命經驗，豐富多彩的感情生活最能吸引孩子，也能引起共鳴。但是，美術史的課程並不應該只留在說故事的層面而已，藝術家生活的時代和地理、人文背景，才能孕育獨有的藝術風格，所以，有名的西洋美術史《藝術的故事》(*The Story of Art*)作者龔布里屈 (E. H. Gombrich)說，只有藝術家，而沒有藝術。

從藝術家生平故事來帶入美術史，可以了解時代的精神。每個時代都有當代的精神象徵，探索畫家的風格，也能夠了解不同地方，不同時代的文化風情。

二十世紀初的康丁斯基(Wassily Kandinsky, 1866-1944)與蒙德里安(Piet Mondrian, 1872-

例圖1《樹Ⅰ》張世杰　12歲　2000年

例圖2《樹Ⅱ》張世杰　12歲　2000年

1944)，兩人都是抽象畫家，但一個是感性、抒情，一個是理性、精準。孩子雖然聽不懂什麼艱深的美術專有名詞，也無法精確表達，但是視覺是直接的，從「看」就可以明白，跨越言傳直入核心。不要低估孩子看的能力，雖然年幼，視覺敏銳度經過一再刺激，也是可以更敏感精確。其實，即使是學齡前的孩子，眼光已經足夠敏銳，心思已足夠細膩到分辨康丁斯基充滿詩意、具音樂性的與蒙德里安壁壘分明的垂直與水平線，同樣都是抽象線條，在視覺上的明顯差異。

從創作理念的解析、淺顯的語言比喻、圖像教具的輔助，即使幼稚園的年齡就可以進入藝術欣賞課程。

從蒙德里安著名的《樹》的系列為本，孩子一樣也可以從繁複造形中去簡化、解析樹的基本構造。例圖1、3的樹，枝幹都是隨色彩偶發的流動畫出來的，但是例圖2、4是孩子從自己樹的畫面解析出基本構造，簡潔明快。一則從實際操作中進入大師的風格理念，再則可以驗證自己的理解吸收。不只理解，還有實證，從欣賞中學習，效益更多。

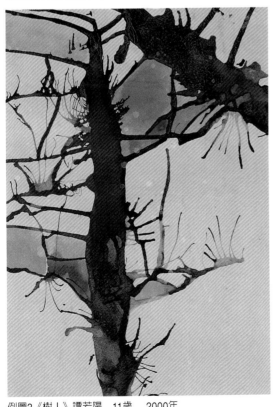

例圖3《樹Ⅰ》譚若陽　11歲　2000年

例圖4《樹Ⅱ》譚若陽　11歲　2000年

跨越時空探索異文化

例圖1
《神的傳說》
彭文心　7歲
2001年

　　從相信聖誕老公公眞的會送來禮物這個事實，證明只有小孩子現在還相信神話。

　　現代人已經遠離了神話的世界，我們每天對現實所發生的事過度關心，疏離了內心領域的接觸。現代生活讓我們失去的不只是神話，而是解讀神話的本能，或是錯讀了神話的語言。神話是人類心靈的歷史，沒有了神話，也斷絕了我們發現內在自我的線索。

　　從美索不達米亞(La Mésopotamie)的古代文物，看見遠古人類對日月天地風雨，對大地之母神，對自然造物者的謙遜與感恩。帶領孩子進入古文明的探索，即使是四歲的幼兒，都爲神話世界的多姿多彩所沈迷吸引。不是爲了讓孩子聽故事而說神話、看神話，是讓孩子保持神話的本能，以便做爲發現自我、學習生命智慧、參悟人生的根本。

例圖2 《神的傳說》 林冠宇　8歲　2001年

例圖3 《神的傳說》 蔣禹　5歲　2001年

例圖4
《神的傳說》
許恆瑞　9歲
2001年

二十世紀心理學大師榮格(Carl G.Jung, 1875-1961)不只肯定神話在心靈開拓的地位，甚至也認為神話是一種內在經驗的圖畫類精神層次。透過神話探索，讓人們自小思考自然的奧祕，驗證存在的經驗。

看古代文物展覽的意義，是讓孩子直接「看見」歷史，遙想一個他所不知道的從前。以視覺最直接的接觸，啟迪孩子的另一種觀看。奇怪的是，小孩子關心的不是故事裡的邏輯，他們真的相信諸神在天，而且隔開時空，與神對話。

古文物視覺的刺激或心靈的震撼，都是兒童美術難得的機會教育題材，在美術教室裡創造神話，竟然變得輕而易舉、生動又有童趣。

例圖是不同年紀的小孩子觀賞美索不達米亞文物展覽後，從神話中走出來，再走入自己創造的神話中的習作。

故事插畫自己畫

　　故事書裡的插畫多半是大人畫給孩子看的，其實孩子只要能領略故事的情節，就能夠自己畫插畫，反而是一個引發想像的絕佳觸媒。

　　孩子一面從語言和文字的敘述，隨情節起落，一面在心理虛幻空間，像連環圖畫一樣，一面浮出許多場景，這是人用圖像思考的本能思考模式。甚至是不識字的幼兒，也有將故事情節圖像化的能力。我們好奇，如果把浮現的圖像一路記錄下來，孩子圖像語文藝術的世界，會是怎樣的風貌？相信，只要對故事有所領悟，都能夠在故事中找到適當的落點，隨著不同年紀有不同成熟度的圖像呈現。

　　安徒生童話的魔法花園充滿了傳奇，做為故事插畫的練習是很好的題材。安徒生(Andersen)以獨特的文體描寫童話故事聞名，書中的插圖，甚至可以獨立於文字之外，成為完整的繪畫作品展出，這是安徒生童話的一大特色。從前的插畫，圖畫是文字的附庸，現代已經發展成為具備自身表現，到近年已能完全擺脫對文字的依附，擁有獨立存在的地位。

　　安徒生的故事所以比別的作家作品容易入畫，是因為獨樹一格的「文中有畫」書寫方式，用圖像式的描述方法擴張文字的張力，用繪畫的空間場景鋪陳情節的變化，像畫畫一樣，描述故事的時間、地點及情境，拓展文字的空間感。這使得童話內容更顯得細膩、生動，也更具體提供想像的線索。

引導聽故事，畫插畫，有以下幾個要點：

1.確立「主角」及「場景」影像

提示主題內容獨立、完整的視覺化圖像，比如「暖和的太陽出來了，醜小鴨飛到了開滿蘋果花的庭院裡，空氣中飄散著紫丁香的芳香，長而綠的枝椏，彎彎曲曲地傾向池塘那邊。」從「名詞」中找到線索，這一段文裡有陽光——時間，醜小鴨——主角，物——蘋果花、紫丁香、池塘，就像故事在舞台上演出的必備要件，具體掌握，確立時、地、物及主、配角這些主題的「影像」，孩子才能把握落點下筆。

2.「情境」表達

以色彩、線條的變化表達文學中如詩的意境，需要對故事涵意的領悟和感動，能把觸

動的感覺畫在圖畫裡，比描寫故事情節更難。在文辭中如「青煙像雲靄般飄在陰暗的樹叢中，幾乎覆蓋了整個沼澤，獵狗神氣活現的在泥沼中跑來跑去，蘆葦也隨著他們的走動飄來

例圖4
《醜小鴨》
溫偉伶　6歲
2002年

飄去。醜小鴨經過這種恐怖的經驗，連忙把頭蜷縮在羽毛下。」此中「形容詞」的部分，可以找到情境的線索，成為美感表達的催化劑。大孩子重視內容，習慣畫大場景，巨細靡遺地交代故事情節，容易流於說故事，如果像以上四張例圖，以情境來訴說，會更具備感性與詩情。

3.相關教學資料準備

●童話故事的事先閱讀、講述或戲劇扮演

●教室情境布置

●動物、植物、建物，各式服裝造型參考書籍

●圖片、影片資料的蒐集、展示

●情境背景音樂

　　孩子不會畫，不是孩子魯鈍愚笨，其實是成人引導缺失或資料不足，無法刺激圖像與情境的確立，如果資訊、資料齊備，情境布置足夠，加上精彩故事的情感牽動，自己畫插圖對孩子並不是難事。畫得好壞不是重點，實驗才是創造的根本，最重要的是體驗文字與圖畫的對話與對應，值得我們用心經營。

感謝

這本書集合無數人的智慧與力量完成

在此謹感謝「蘇荷」藝術教育體系歷年來

所有參與創作的孩子

支持信任的家長

執行教學的老師

參與「思沛德」美術教學設計教師團隊

以及

所有指導鼓勵的師長

最有力的推手師丈林克忠

最得力的幫手美鈴、霜青、霜白

遺憾

為篇幅所限，僅能選樣刊出

遺漏無數其他精彩畫作

深感遺憾抱歉

國家圖書館出版品預行編目資料

藝術基因改造 ／ 林千鈴著. -- 臺北市 ： 青林
國際，2003 [民92]
　　面；　　公分

ISBN 986-7990-67-6 (平裝)

1. 美術 – 教學法 2. 小學教育 – 教學法 3.
學前教育 – 教學法

523.37　　　　　　　　　　　　　92000511

兒童美術教育新趨勢
藝術基因改造

林千鈴　著

發 行 人：林訓民
總 編 輯：林朱綺

執行策劃：黃美鈴
封面設計：賴敏華 · 陳弘維
圖例提供：蘇荷藝術教育聯盟

專案編輯：風城工作室
執行編輯：陳錦昌
美術設計：李男工作室

出版發行：青林國際出版股份有限公司
地　　址：台北市金山南路一段43號6樓
登 記 證：局版台業字第6394號
電　　話：(02)23956527～9
服務專線：(02)26644242
傳　　真：(02)23579422
網　　址：www.012book.com.tw
郵撥帳號：18818592

製版印刷：中原造像股份有限公司
出版日期：2003年1月
定　　價：500元
Ｉ Ｓ Ｂ Ｎ：986-7990-67-6